단순함 속에 숨겨진 깊이를 찾아서

미니멀 고흐

단순함 속에 숨겨진 깊이를 찾아서 미니멀 고흐

발행일 2024년 5월 20일

그 림 빈센트 반 고흐
엮은이 북랩 편집부
펴낸이 손형국
펴낸곳 (주)북랩
편집인 선일영 편집 김은수, 배진용, 김현아, 김부경, 김다빈
디자인 이현수, 김민하, 임진형, 안유경 제작 박기성, 구성우, 이창영, 배상진
마케팅 김회란, 박진관
출판등록 2004. 12. 1(제2012-000051호)
주소 서울특별시 금천구 가산디지털 1로 168, 우림라이온스밸리 B동 B113~114호, C동 B101호
홈페이지 www.book.co.kr
전화번호 (02)2026-5777 팩스 (02)3159-9637

ISBN 979-11-7224-122-3 03650 (종이책) 979-11-7224-123-0 05650 (전자책)

단순함 속에 숨겨진 깊이를 찾아서

미니멀 고흐

빈센트 반 고흐 그림 · 북랩 편집부 엮음

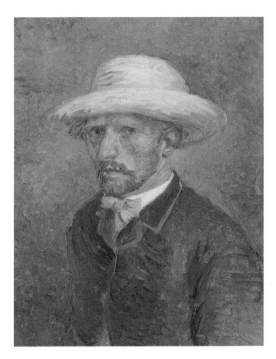

북랩

참고하기

제목은 되도록 원제(프랑스어)의 표기를 사용했으나 일부는 영어로도 표기하였다.

그림의 순서는 확인 가능한 선에서 시간 순서를 따랐다.

빈센트 반 고흐

Vincent Willem van Gogh, 1853~1890
네덜란드의 후기 인상주의 화가

**1853년
3월 30일**

네덜란드 남부의 작은 마을에서 개신교 목사였던 아버지와 그림 그리기를 좋아했던 어머니의 3남 3녀 중 맏아들로 태어났다. 고흐 전에 태어나자마자 죽은 형이 있었는데 죽은 형의 이름이었던 빈센트 빌럼을 앞에 붙여 이름이 빈센트 빌럼 반 고흐(Vincent Willem van Gogh)가 되었다.

**1864~1868년
11세에서 15세**

11세에 개신교에서 운영하는 기숙학교에 들어가 여러 나라의 언어를 공부하였고, 13세에는 국립중학교로 진학하여 미술교사였던 화가로부터 그림 수업을 잠시 받기도 했으나, 15세에 갑자기 학교를 자퇴하고 집으로 돌아오게 되었다.

1869~1876년
16세에서 23세

자퇴 후 집에서 시간을 보내다 아버지의 권유로 삼촌이 경영하던 구필 화랑에서 일하면서 화가로서의 꿈을 키웠다. 구필 화랑은 주로 복제 미술품 등을 판매하는 곳이었는데 당시 고객에게 가장 인기 있는 화가는 밀레였다. 21세에 파리 몽마르트르에 있는 갤러리 구필 컴퍼니에서 미술상으로 잠시 일하다 해고되고, 이후 잠시 영국으로 건너가 살다가 고국으로 다시 돌아갔다.

1878년
25세

광산촌에서 잠시 전도사로 활동했는데, 가난한 사람들을 위해 그나마 조금 있던 재산을 다 써 버리고, 완고한 성격과 광적인 신앙심 때문에 다른 종교인들과 조화를 이루지 못한 채 타인과의 접촉을 끊고 절망 속에서 1년 가까이 떠돌이 생활을 하였다.

1880년
27세

본격적인 그림 공부를 하며 동생 테오의 재정적, 정서적 지원을 받기 시작하였다.

1886년
33세

프랑스 파리로 이주하고 코르몽의 스튜디오에서 수업을 받았으며 이곳에서 베르나르, 로트레크, 러셀 등과 친분을 쌓았다. 많은 화가들과 교제하고, 수많은 전시회를 찾아 다양한 화풍을 받아들이면서도 자신만의 세계를 끊임없이 찾아 나갔다. 또한 피사로, 모네, 코로, 고갱 등 인상주의 화가들과 그림에 관해 밤샘 토론을 자주 하면서 건강이 악화되었다.

1887년 34세	일본 우키요에 작품에 심취하여 판화들을 열심히 수집했으며, 이를 모사하거나 자신의 작품에 응용하기도 하여 이는 이후 고흐의 화풍에 큰 영향을 주었다.
1888년 35세	요양을 위해 햇볕이 온종일 내리쬐는 남프랑스의 아를에 정착하면서 예술가 공동체를 만들기 위해 고갱을 초대해 2달 여간 함께 생활하였으나 큰 다툼 끝에 고갱이 아를을 떠났고, 고흐는 자신의 왼쪽 귓불 일부를 자르는 충격적인 행동을 저지르게 되었다.
1889년 36세	생 레미의 정신 병원으로 이송돼 심신이 안정되었을 때는 주변의 정원과 병원 내부 등을 그렸고, 이전 작품들을 다시 손질하는 시간을 가졌다가 정신 건강이 악화되면 중단하기도 했지만 그런 어려움 속에서도 오늘날 우리에게 사랑받는 작품을 여럿 남겼다.
1890년 37세	아를을 떠나 생 레미에 있는 정신 병원에 입원과 퇴원을 반복하다 같은 해 7월, 37세의 나이로 오베르쉬르우아즈에 있는 아름다운 황금 밀밭 언덕에서 자신의 가슴에 총을 겨누어 자살함으로써 삶을 마감하였다.

들어가는 글

반 고흐, 그의 예술은 왜 오늘날에도 여전히 우리를 매료시킬까요?

빛과 색채의 마법사로 짧은 기간 수많은 작품을 남겼기 때문일까요? 자신의 귓불을 자르고, 자살로 생을 마감한 드라마틱한 삶 때문일까요? 아마도 둘 다의 이유 때문일 것입니다.

아직도 그의 그림은 수많은 전시회에 걸리며 사람들의 발걸음을 멈추게 합니다. 또한 그의 그림은 화려하고 강렬한 색채와 힘찬 붓놀림으로 생동감이 넘칩니다. 주제도 정물화, 인물화, 풍경화 등 다양하여 그림 감상에 지루함을 찾을 수 없습니다. 화가로 살았던 10년의 짧은 기간 동안 2,500여 점의 작품을 남겼는데 그의 작품은 다양한 주제와 스타일을 포괄하며, 이는 그의 삶과 예술적 성장 과정을 엿볼 수 있는 귀중한 자료입니다. 하지만 방대한 작품량 때문에 그의 작품에 접근하기 어렵다고 느끼는 사람들도 많습니다.

그는 가난과 병으로 몸과 마음이 바닥까지 곤두박질치는 힘든 상황에서도 '삶은 좋은 것이고, 소중히 여겨야 할 값진 것'이라고 생각했습니다. 또한 동생 테오에게 "열심히 노력하다가 갑자기 나태해지고, 잘

참다가 조급해지고, 희망에 부풀었다가 절망에 빠지는 일을 또다시 반복하고 있다. 그래도 계속해서 노력하면 수채화를 더 잘 이해할 수 있겠지. 그게 쉬운 일이었다면 그 속에서 아무런 즐거움도 얻을 수 없었을 거다. 그러니 계속해서 그림을 그려야겠다."라고 말했던 것처럼 그림을 향해 지치지 않고 노력했던 고흐의 모습은 힘든 현실에 지친 우리를 위로하며, 새로운 희망을 품게 하고, 앞으로 나아갈 용기를 북돋아 줍니다.

이 책은 고흐의 예술적 본질을 간단하게 파악할 수 있도록 도와주는 책입니다. 수많은 작품에 대해 복잡하고 어려운 용어나 전문적인 분석보다는 고흐의 삶을 설명할 수 있는 대표적인 작품들을 골라 감성적이며 미니멀하게 접근하고자 하였습니다.

미니멀한 접근이지만 머물렀던 곳을 따라가며 만나는 작품들을 통해 그의 뜨거운 열정에 감동하고, 놀랍게도 절망조차 인생의 또 다른 아름다움이 될 수 있다는 것을 느끼게 될 것입니다. 이 책을 읽고 나면 더욱더 고흐의 매력에 빠져 어느새 또 다른 작품 앞에 서게 될 것입니다.

이제 책장을 넘기며 단순함 속에 숨겨진 깊이를 찾아 미니멀한 여행을 떠나볼까요?

| 고흐의 흔적을 찾아서

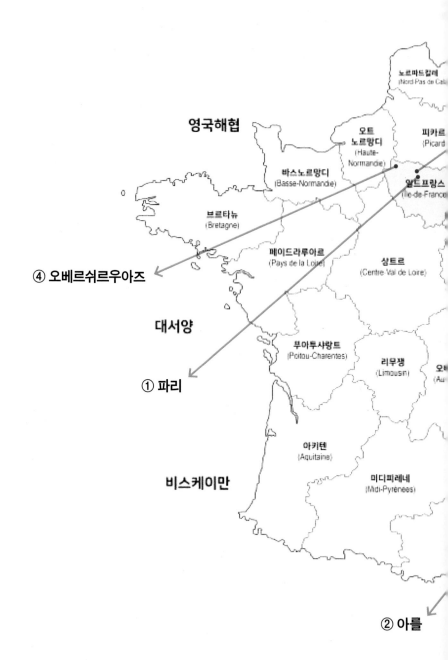

노르파드칼레
(Nord Pas de Cala)

영국해협

오트
노르망디
(Haute-
Normandie)

피카르
(Picard

바스노르망디
(Basse-Normandie)

일드프랑스
(Île-de-France)

브르타뉴
(Bretagne)

페이드라루아르
(Pays de la Loire)

상트르
(Centre-Val de Loire)

④ 오베르쉬르우아즈

대서양

푸아투샤랑트
(Poitou-Charentes)

리무쟁
(Limousin)

오
(Au

① 파리

아키텐
(Aquitaine)

미디피레네
(Midi-Pyrénées)

비스케이만

② 아를

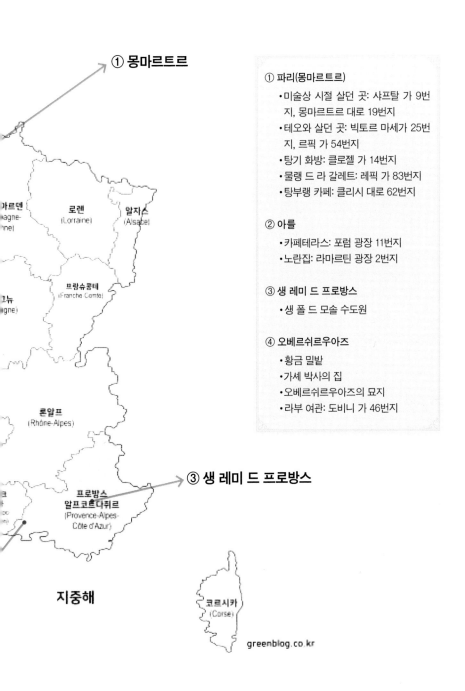

① 몽마르트르

① 파리(몽마르트르)
- 미술상 시절 살던 곳: 샤프탈 가 9번지, 몽마르트르 대로 19번지
- 테오와 살던 곳: 빅토르 마세가 25번지, 르픽 가 54번지
- 탕기 화방: 클로젤 가 14번지
- 물랭 드 라 갈레트: 레픽 가 83번지
- 탕부랭 카페: 클리시 대로 62번지

② 아를
- 카페테라스: 포럼 광장 11번지
- 노란집: 라마르틴 광장 2번지

③ 생 레미 드 프로방스
- 생 폴 드 모솔 수도원

④ 오베르쉬르우아즈
- 황금 밀밭
- 가셰 박사의 집
- 오베르쉬르우아즈의 묘지
- 라부 여관: 도비니 가 46번지

가르덴
(agne-
ne)

로렌
(Lorraine)

알자스
(Alsace)

뉴
(agne)

프랑슈콩테
(Franche-Comté)

론알프
(Rhône-Alpes)

③ 생 레미 드 프로방스

프로방스
알프 코트다쥐르
(Provence-Alpes-
Côte d'Azur)

지중해

코르시카
(Corse)

greenblog.co.kr

차례

파리에서(1886~1888)

아를에서(1888~1889)

정신병원에서 나와 파리 근교의 오베르에서(1890)

부록

미술을 제대로 배워본 적이 없던 고흐는
당시 화가들이 많이 모여 있었던 브뤼셀로 가서
동생 테오의 도움을 받아 미술 아카데미에서 데생을 배웠고
외사촌에게도 미술을 잠깐 배우다 다시 독학의 길을 걷게 된다.

브뤼셀에서

(1880~1882)

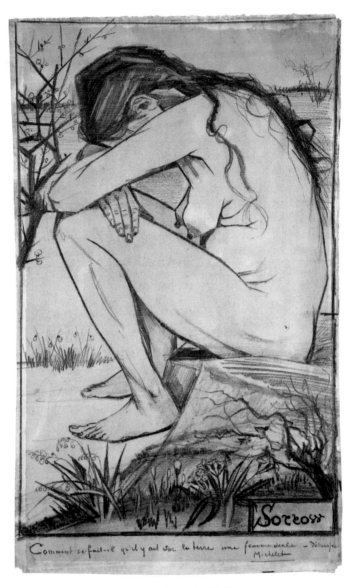

Sorrow(1882): 슬픔

그녀의 이름은 '시엔'으로 임신 중인 상태로 다섯 살 난 딸과 함께 남편에게 버림받고, 낮에는 청소부로 밤에는 창녀로 일하다가 고흐와 알게 돼 고흐 그림의 모델일을 하게 되었다. 이 모델 덕분에 데생에 진전이 생겼고, 형편이 나아지면 그녀와 결혼할 수 있을 것이라고 동생 테오에게 편지를 쓰기도 했다.

시엔이 빈센트를 만난 건 31세였을 때였고 빈센트의 제안으로 둘은 1년 정도 같이 살았다. 연상이었던 그녀에게 연민을 느껴 동거까지 했지만 결국 주변의 반대와 시엔과의 갈등으로 헤어져 사랑의 결실을 맺지는 못하였다.

하단의 문장은 "Comment se fait-il qu'il y ait sur la terre une femme seule_déelaissée" Michelet

뜻은 "어떻게 이 땅에 여자 혼자 있을 수 있지_버림 받았나" 미슐레

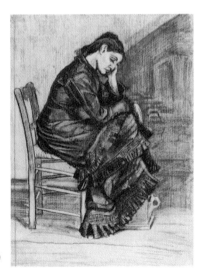

시엔을 그린 드로잉(1882)

사회에서 낙오되고 가난하여 일확천금을 노리며 복권가게에 모여드는 사람들을 그렸다.

동생 테오에게 "거리 초입에 있는 국립 복권 판매소를 기억할 거다. 어느 비오는 날 아침에 그곳을 지나다가 한 무리의 사람들이 복권을 사려고 기다리고 있는 모습을 봤어. 그들 대부분이 나이든 사람들이었는데 그 사람들의 직업이 무엇인지, 어떻게 살아가는지는 알 수 없지만 모두들 근근하게 살아가는 사람들이라는 게 확연히 보였어. 복권을 사려고 기다리고 있는 그들의 기대에 찬 표정이 나에게는 아주 인상적이었고 내가 그 모습을 스케치하는 동안 복권에는 더 크고 깊은 의미가 있다는 것을 알게 되었단다."라고 편지에 쓰기도 했다.

또, 복권에 매달리는 그들을 유치하게 여기다가 비로소 가까이서 그들의 표정을 그리면서 복권에 희망을 거는 그들을 함부로 판단해서는 안 되겠다는 생각을 하게 되었다고도 했다.

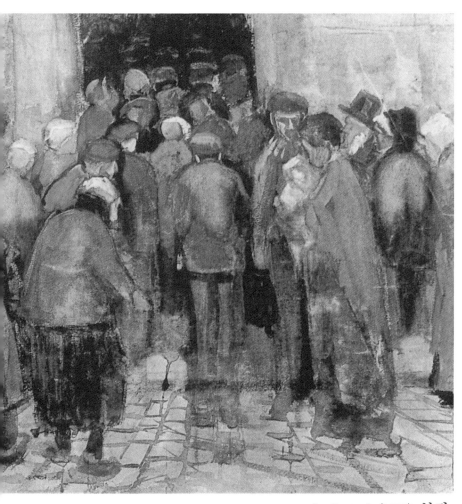

La Loterie(1882): 복권

아버지의 마지막 부임지인 브라반트의 뇌넨 시절.
농민들을 모델로 2년간 190여 점의 작품을 그렸다.
농부들의 일상생활과 굶주림과 고통, 농경지 등이 담겨 있다.

뇌넨에서
(1883~1885)

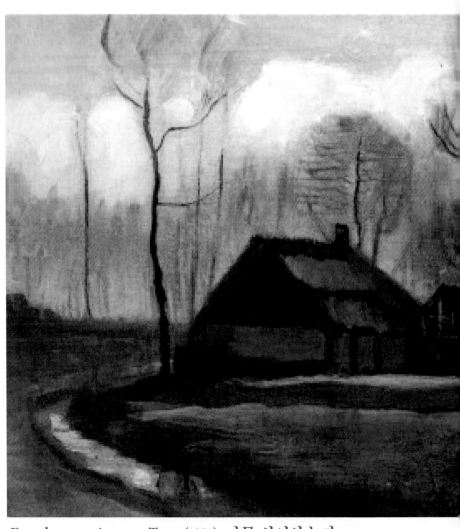

Farmhouses Among Trees(1883): 나무 사이의 농가

농민, 농가와 경작지 등을 그리기에 뇌넨은 최적의 환경이었다. 그리고자 하는 자연과 모델들이 여기 저기 즐비했기 때문이다. 이때 고흐가 그린 그림을 동생 테오가 판매할 계획이었으나 당시 고흐의 그림은 색체가 어두워 시장에서 판매될 만큼은 아니었다. 동생 테오에게 자신은 자연을 담은 풍경화를 통해 사람들을 감동시키는 그림을 그릴 것이고, 그 풍경화 안에는 내 심장에서 튀어나온 것 같은 '슬픔'이 묻어 있을 것이라고 했다. 이 시기 고흐는 자연에 몰두하여 자신의 감정을 작품 속에 모두 쏟아 넣으며 진지하게 작업에 임하였다.

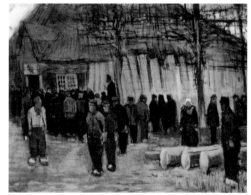

목재판매(1883)

노을이 지는 저녁의 농가의 풍경은 고요
하고 평화롭다. 어느 날 갑자기 아버지가
세상을 떠나고 뇌넨에서 더 이상 농촌과
농부들, 노동자들을 그릴 수 없게 되면서
풍경화에 전념하다 겨울이 되면서 가족
과 네덜란드를 떠나게 되었다. 이 그림은
'감자 먹는 사람들'의 배경이 되었던 뇌넨
의 농가 풍경이다.

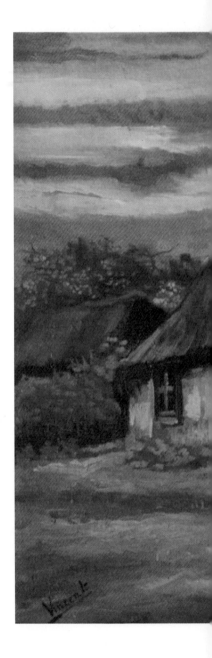

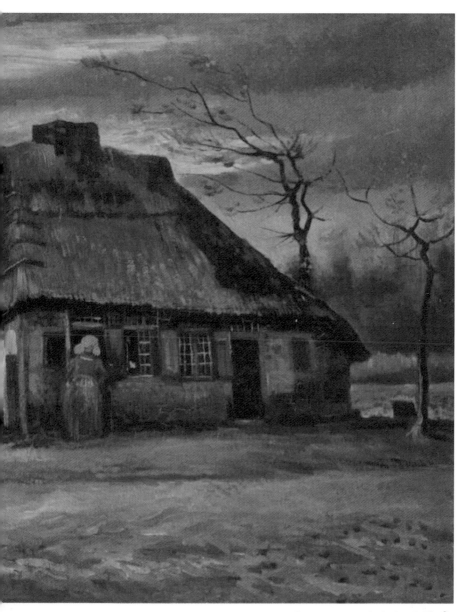

The Cottage(1885): 오두막

Paysanne Près De L'âtre(1885): 아궁이 근처의 농촌 아낙네

농부들은 해가 뜨면 나가 일하고 어두우면 돌아와 일상을 마치고 잠을 잔다. 노동자 계급을 그렸던 밀레처럼 고흐는 하층민의 생활과 풍경을 그렸다. 어둡고 칙칙한 색조로 그린 고된 노동에 시달린 아낙네의 얼굴이 측은하게 다가온다. 늙고 가난한 사람에게 느끼는 따뜻한 연민을 볼 수 있고 농촌 아낙네의 고단한 삶의 무게가 고스란히 느껴진다.

고흐가 가장 사랑했던 그림들 중 하나이다. 희미한 등잔불 아래 그들이 노동하여 얻은 감자를 나누며 식사하는 모습, 감자를 자르는 투박한 손과 지친 모습을 통해 가난하지만 정직하고 성실하게 살아가는 사람들의 모습을 표현하였다. 진정한 아름다움은 일상 속에서 자신들의 삶에 최선을 다하는 모습 속에 있다는 고흐의 생각을 엿볼 수 있다.

이 그림을 그리던 당시 고흐의 아버지가 뇌졸중으로 사망했다. 아버지의 죽음으로 힘든 가운데서도 그림을 완성한 뒤 동생 테오에게 보내 판매를 부탁했지만 혹평을 받게 되었다. 게다가 이 그림의 모델이었던 가족 중 결혼하지 않은 딸 한 명이 임신하자 고흐의 짓으로 여겨 이 마을에서는 더 이상 그림을 그리지 못하게 되었다고 한다. 초기 작품으로 어두운 색조를 통해 지치고 힘든 분위기를 그려냈다.

나는 램프 불빛 아래서 감자를 먹고 있는 사람들이 접시로 내밀고 있는 손, 자신을 닮은 바로 그 손으로 땅을 팠다는 점을 분명히 보여주려고 했다. 그 노동의 손은 정직한 식사를 암시한다. 나는 이들과 함께 하면 할수록 더 깊이 빠져들고 있다. 전 시대 그림의 등장인물이 결코 하지 않은 것, 그건 바로 노동이다. 난 그 노동의 진실 속으로 더 가깝게 걸어들어 갈 것이다. 나는 작업실 안에서 앉은 채 그려진 그림들을 비난한다. 모든 훌륭한 그림들은 더 진실한 이야기를 찾아서 야외로 나가서 그려야 한다고 생각한다.

- 1885년 고흐의 편지

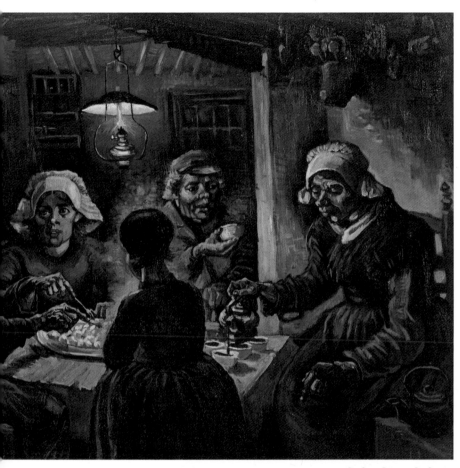

The Potato Eaters(1885): 감자 먹는 사람들

사실주의적 화풍에서 벗어나 인상주의 화가로서의 화풍을 완성한 시기. 대략 35점의 자화상을 그렸는데 그 중 25점 이상을 이 시기에 그렸다. 당시 동생 테오는 파리의 몽마르트르에서 화상을 하고 있었는데, 유행하고 있던 인상주의 화풍을 형에게 보여주고 싶어 함께 살자고 제안했다.

파리는 인상파 화가들, 상징주의 화가들, 점묘법의 화가들 그리고 파리 만국 박람회에 소개된 일본 그림들이 뒤섞여 미술의 경향이 눈부시게 발전하던 도시였다.

고흐는 1886년 파리에 살면서 처음 우키요에를 접했다. 당시 파리는 자포니즘 열풍에 휩싸였고, 우키요에 판화들이 유럽 예술가들에게 큰 영감을 주고 있었다. 고흐에게 우키요에는 단순한 예술적 영향 이상의 의미를 지닌 것이었다. 그는 우키요에를 통해 서양 미술의 틀을 깨고 새로운 표현 방식을 모색할 수 있었다. 또한, 우키요에는 고흐에게 정신적인 위안과 삶의 희망을 제공하기도 했다.

이 시기에 몽마르트르의 경치를 담은 여러 점의 풍경화와 정물화, 자화상 등 많은 작품을 완성하였다.

파리에서
(1886~1888)

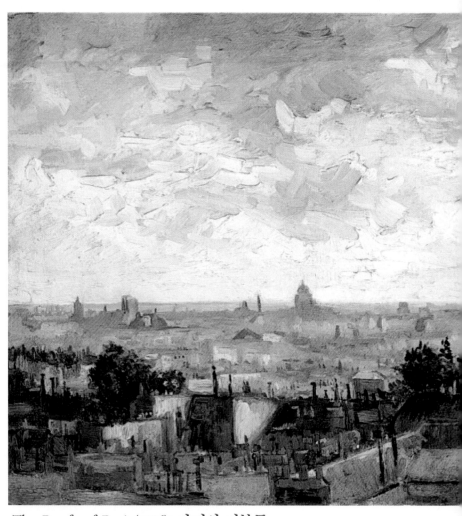

The Roofs of Paris(1886): 파리의 지붕들

몽마르트르 언덕에서 내려다 본 파리 풍경을 담고 있다. 건물들의 낮은 지붕 위로 높은 하늘을 흰색과 회색, 푸른색을 절묘하게 섞어 표현하고 있다. 인상주의 화풍이 잘 드러난 작품이다. 파리의 기후는 연중 온난 습윤하여 비가 많고 우중충한 회색빛 하늘이 대부분이다. 당시만 해도 몽마르트르는 파리의 외곽에 속했고 풍차와 채소밭이 있는 도시였다. 그래도 카바레와 카페, 화방들이 몰려 있어 가난한 예술가들이 모여들었던 곳이다. 그가 즐겨 찾던 탕기 영감의 화방과 카페 드 탕부랭도 몽마르트르 언덕 아래 있었다. 파리의 중심부를 그리지 못하고 북서쪽 교외 지역이던 몽마르트르를 그렸지만 색상은 조금씩 다채로워졌고, 자신만의 표현 감각을 점점 찾아나갔다.

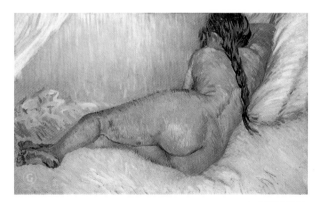

누드화(1886)

뻣뻣한 구두끈, 주름에 진흙이 잔뜩 묻은 구두, 끈 풀린 구두 등을 그린 고흐.

이 신발은 과연 누구의 것일까?

보는 사람에 따라 여성 농부의 것이다, 그 누구의 것도 아니다, 한 켤레가 아니고 둘 다 왼쪽 신발이다, 고흐의 것이다, 는 등 의견이 분분한 그림이다. 하나의 낡은 구두 그림을 놓고 다양한 해석이 나올 수 있는 것이 예술의 재미다.

아마도 파리에서 동생 테오의 도움을 받아 새 신발을 사면서, 이전의 가난하고 고단했던 삶의 징표로 신었던 신발을 그림으로써 이별을 고한 듯 보인다.

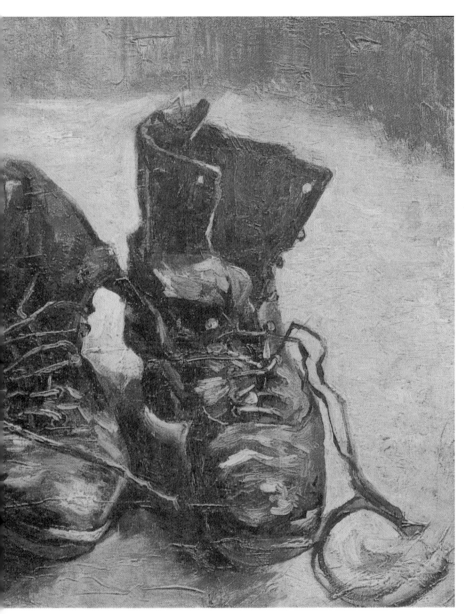

A Pair of Shoes(1886): 신발 한 켤레

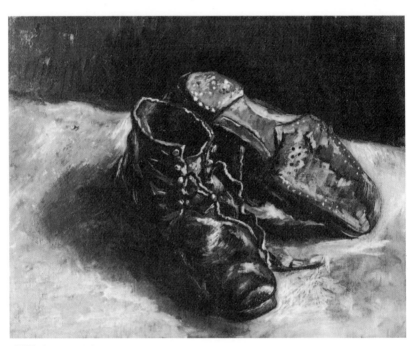

구두 1(1886~1887)

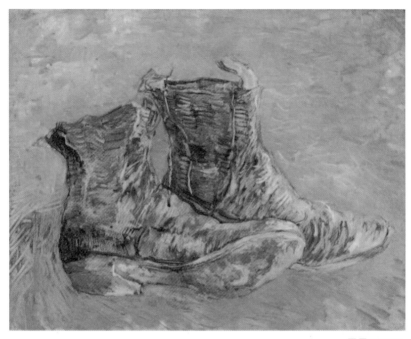

구두 2(1887)

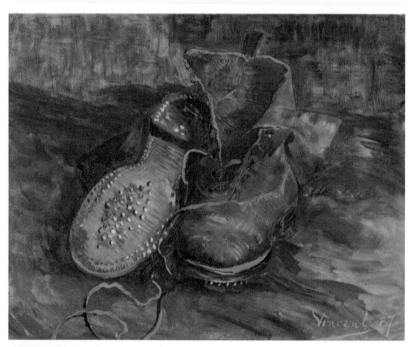

구두 3(1887)

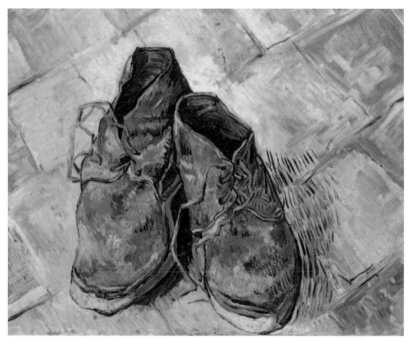

구두 4(1887)

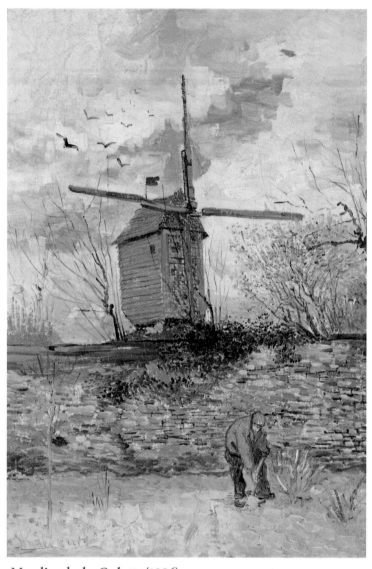

Moulin de la Galette(1886)
: 물랭 드 라 갈레트(몽마르트르의 풍차)

프랑스 파리 몽마르트르에 위치한 풍차이다. 고흐는 네덜란드 출신 화가로 풍차는 고향을 떠올리게 하는 상징으로 여러 점의 풍차 그림을 그렸다. 몽마르트르 언덕은 지대가 높아 바람이 부는 점을 이용해 풍차를 세웠고, 이것을 돌려 밀가루를 만들어 썼다고 한다. 지금은 물랭루즈와 물랭 드 라 갈레트 두 곳에만 남아 있다고 한다.

19세기 겪은 두 차례의 전쟁에서 풍차를 지키다 죽은 병사들도 있었고, 병사를 살해하고 풍차 날개에 못 박기도 했던 역사적 건물이기도 하다. 전쟁 중 사망한 사람들을 위한 집단 무덤이 물랭 드 라 갈레트에서 가까운 곳에 세워지기도 했다.

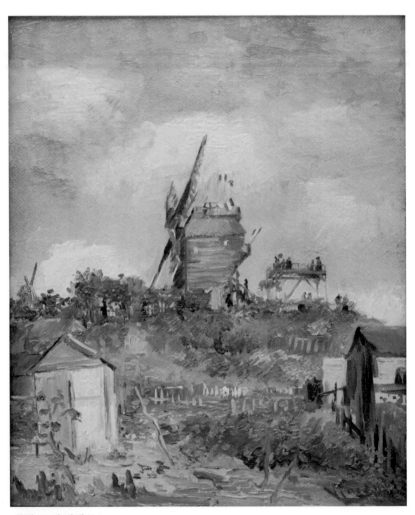

물랑 드 라 갈레트 1

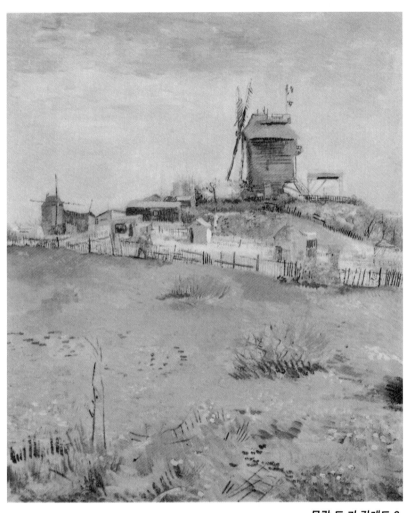

물랑 드 라 갈레트 2

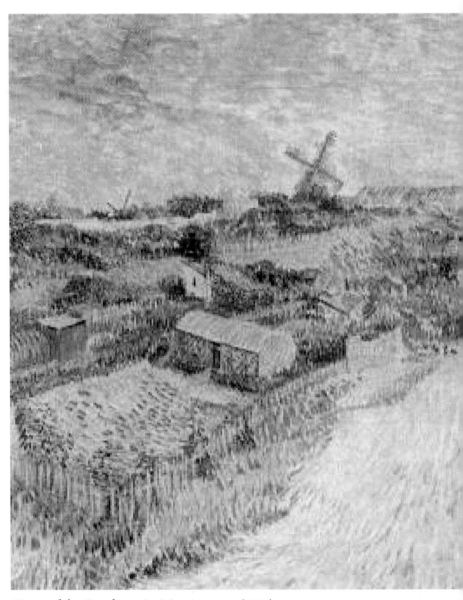

Vegetable Gardens in Montmartre(1887)
: 몽마르트르의 채마밭(1887)

후기 인상파의 점묘법으로 그려진 걸작이다. 그림 속의 풍차가 시선을 끈다. 파리에 와서도 파리 외곽의 자연과 전원 풍경을 사실적으로 묘사하는 그림을 주로 그렸다. 풍경화 속에는 고향에서 익숙하게 보았던 풍차가 유달리 많이 등장한다. 주로 전원 풍경을 그렸던 이유는 농촌과 농부, 가난하고 고단한 삶을 살았던 인물들에 대한 애정에서 비롯된 것이었을 것이다.

몽마르트르 거리 풍경(1887)

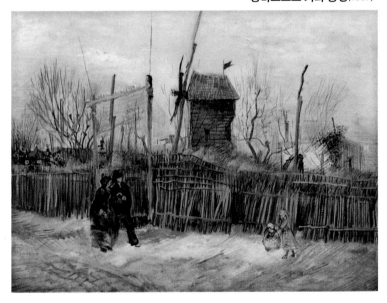

반 고흐는 이 초상화를 아주 강렬한 색들을 골라 그렸고, 거기에 넓은 줄무늬를 그려 넣었다. 인상파 화가의 그림에서 보이는 그림자가 없고, 인물을 돋보이게 하는 노란 배경색은 우키요에의 영향을 받은 듯하고, 배경의 하단 부분에 점묘법의 형태가 보인다.

이 작품의 모델 '아고스티나 세가토리'는 고흐가 자주 드나들던 카페 겸 레스토랑 '르 탕부랭'의 주인인데 그림을 좋아하여 많은 화가들과 친분을 쌓았고 이 그림을 그리기 몇 달 전부터 고흐와 연인 사이였다.

빨간 모자, 초록 의자, 꽃 두 송이(노랑과 하양), 기하학적인 무늬의 앞치마 등 빨강과 초록을 번갈아 사용하고, 보색관계인 파랑과 주황을 사용하여 효과를 극대화하였다.

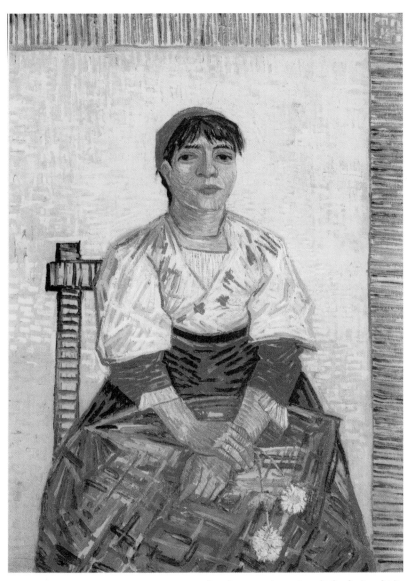

L'Italienne(1887): 이탈리아 여인

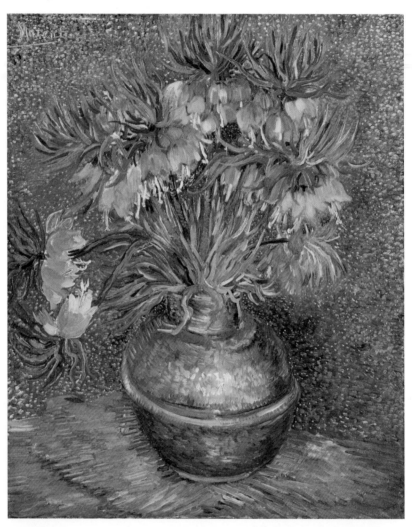

Fritillaries in a Copper Vase(1887): 구리화병의 왕관패모꽃

주황색과 파랑색의 보색을 사용하였고, 바탕은 점묘법을, 꽃과 꽃병에는 인상파 특징인 빛과 색의 조화를 표현하였다. 왼쪽 위에 서명한 것으로 보아 팔 수 있다고 자신했던 그림이라고 여겨진다. 패모꽃은 늦봄 혹은 초여름에 강한 색의 주황색 종모양 꽃이 피는 백합과의 알뿌리 식물이다. 작품 속의 꽃은 19세기 유럽의 정원사들에게 가장 사랑을 받았던 왕관패모꽃이다. 화병, 화병 바닥, 초록색 잎 부분은 물감을 섞지 않고 덧바르는 식의 효과를 통해 화려하면서도 차분한 느낌이 들도록 하였다.

화방주인으로 고흐의 그림을 인정한 착하고 순수한 사람이다.

그는 가난한 화가들에게 화구 값을 외상으로 주기도 하고, 화구 값 대신 그림을 받기도 하여 화방이었지만 전시장을 방불케 했던 화가들의 후원자였다. 동생은 고흐가 인상주의 화가들과 자연스럽게 만날 수 있도록 탕기를 소개해 주었고, 탕기 상점에서 인상주의 화가들의 작품을 접하면서, 베르나르, 러셀, 로트렉 등도 만나게 되었다.

탕기를 모델로 3점의 초상화를 남겼고, 이 그림은 파리 시대 최고의 걸작으로 꼽힌다.

당시, 일본의 채색 목판화(우키요에)에 매료돼 테오와 함께 그림을 수집하고 따라 그릴 수 있게 되었고 일본 목판화는 고흐 그림에 절대적 영향을 주었다. 후지 산과 벚꽃 핀 풍경, 기모노 차림의 기생 등이 묘사된 우키요에가 빼곡이 붙은 벽을 배경으로 탕기가 두 손을 맞잡고 앉아 있는 이 그림 역시 배경이 우키요에였다.

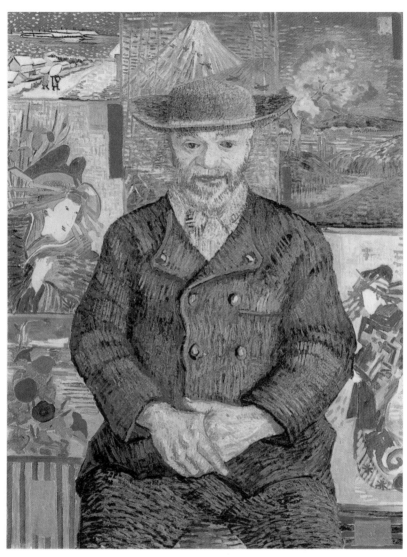

Père Tanguy(1887): 줄리앙 탕기

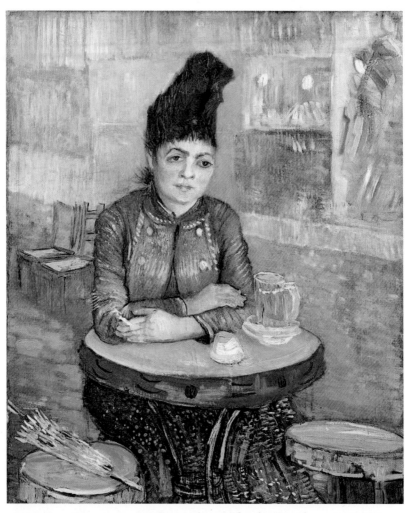

Agostina Segatori sitting in the Cafe du Tambourin(1887)
: 탕부랭 카페에 앉아 있는 아고스티나 세가토리

몽마르트르 언덕 아래에 있던 카페 탕부랭의 여주인으로 고흐보다 12살 연상으로 고흐와 만났을 때는 40대 후반의 나이였다. 담배와 술을 가까이했던, 당시로서는 평범하지 않았던 여인이다.

이 여인은 고흐의 그림을 상당히 좋아하여 술값대신 그림을 받기도 하였고, 고흐와 동생 테오가 수집한 일본 그림 우키요에를 카페에 전시하도록 도와주기도 하였다.

1887년 여름, 고흐는 파리 교외의 센 강 근처를 산책하거나 강둑에서 그림을 그렸다. 이 그림에는 인상주의 영향을 받아 빛과 물의 반사도 표현되었고, 나무나 강둑에는 점묘법의 사용이 두드러진다. 물을 긴 줄무늬로, 나무는 작은 점으로, 하늘은 큰 터치로 표현하였다.

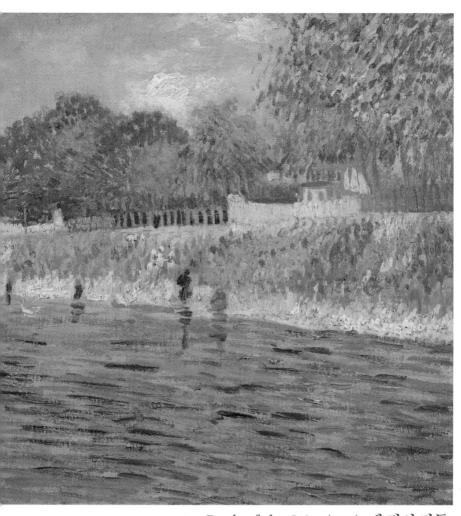

Bank of the Seine(1887): 센 강의 강둑

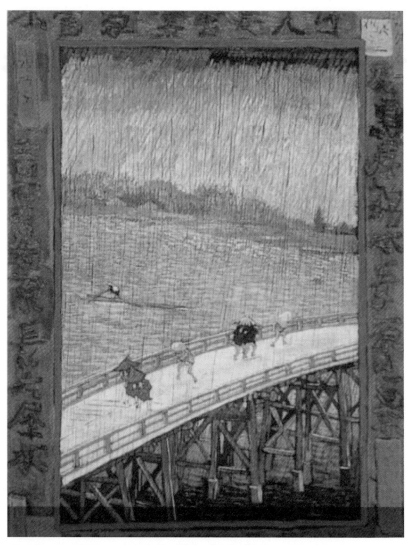

Bridge in the Rain(1887): 빗속의 다리(after Hiroshige)

우키요에는 일본의 목판화로 1867년 파리 만국박람회에 일본이 참가하면서 유럽에 알려지게 되었다. 이 그림은 우키요에의 대가 히로시게의 작품인 '아타케 다리에 내리는 소나기'를 모방한 그림이다. 구도는 거의 같은데 물결 표현이 좀 다르고, 떨어지는 빗줄기의 모양이 다르고 다리의 색깔은 더욱 노랗다. 그림 둘레에 한자를 그려 넣은 점이 특이하다. 이외에도 우키요에의 다른 모작들이 많다.

초기 고흐의 작품은 주된 모델이 농부들, 여인들, 지인들이었다. 시간이 지나면서 야외풍경, 꽃으로 눈을 돌렸는데 배경으로서의 꽃이 아닌 주인공 꽃으로 다루었다.

파리 시기 4개의 해바라기를 그렸는데 잘려진 채로 바닥이나 테이블에 놓여 있다. 해바라기의 디테일한 모습을 색채와 질감으로 잘 표현했다는 평가를 받고 있다.

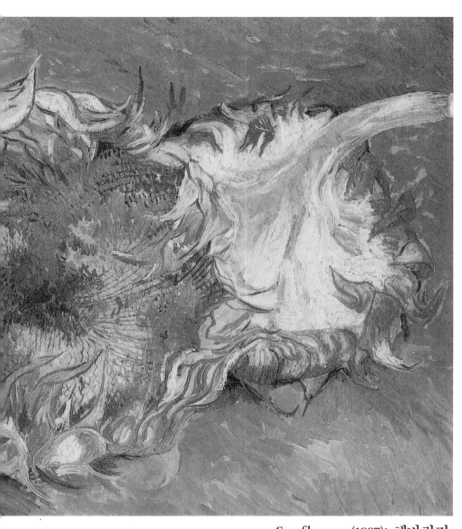

Sunflowers(1887): 해바라기

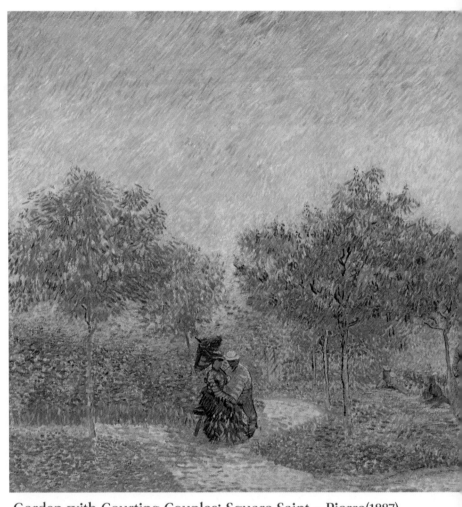

Garden with Courting Couples; Square Saint - Pierre(1887)
: 구애하는 커플이 있는 정원 - 생 피에르 광장

파리에서 제작한 가장 큰 작품 중의 하나다. 사랑에 빠진 연인들이 나무 아래에서 산책을 즐기거나 벤치에 앉아 사랑을 속삭이고 있는 그림으로 고흐는 이 그림을 '연인이 있는 정원'이라고 불렀다. 이 그림에서 고흐는 페인트 줄무늬 기법을 사용하여 물감의 방향과 두께로 여러 가지 요소가 고유한 질감을 갖게 하였다.

프로방스 아를의 남쪽에서 약 45km 떨어져 있는 지중해 연안의 어촌 마을인 생트마리드라메르. 마차를 타고 거의 5시간 만에 도착하여 마을 여기저기를 구경하다가 숙소 주변의 모래해변을 배경으로 여러 장의 그림을 그렸다. 이 그림은 이른 아침에 해변으로 나가 스케치를 하고 막 색을 칠하려고 할 때 어부들이 서둘러 고기를 잡으러 나가는 바람에 그림을 완성하지 못하고 아를에 돌아와서 완성하였다.

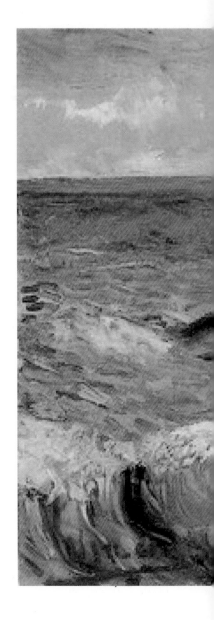

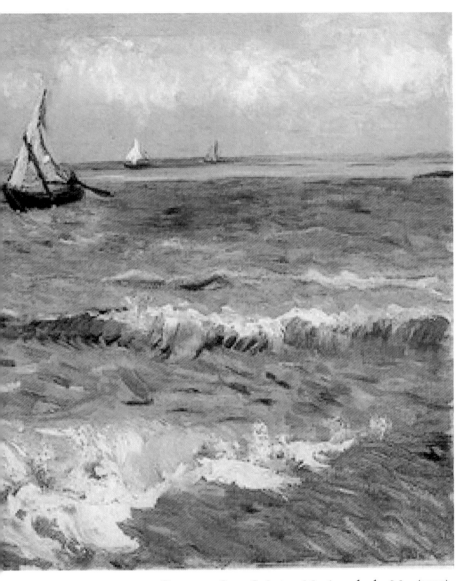

Boats at Sea, Saintes-Maries-de-la-Mer(1888)
: 생트마리드라메르의 바다

파리에 머물다 따뜻한 기온과 강렬한 햇살을 찾아 남부의 아를로 거처를 옮겼다. 이 시기 가장 관심을 가진 것은 색채였다. 다양한 빛의 변화를 색채로 표현하려고 했고, 여러 화풍을 그림에 종합적으로 담으면서 다양한 회화적 시도가 이루어진 시기이다.

아를에서
(1888~1889)

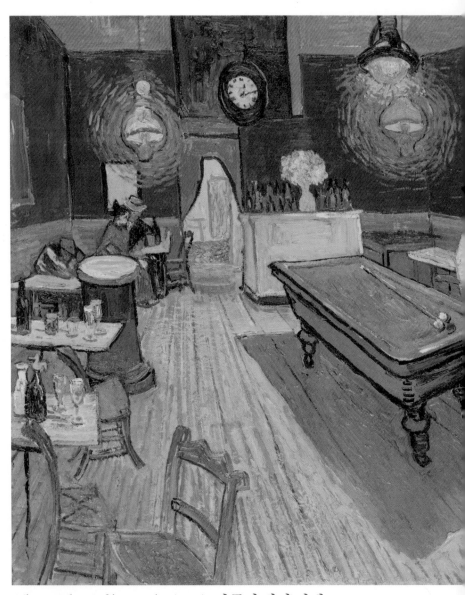

The Night Café in Arles(1888): 아를의 밤의 카페

고흐의 노란집 앞에 있던 마리 지누가 운영하던 카페의 내부를 그린 그림이다. 고흐와 고갱은 이 카페를 자주 찾았다고 한다. 여주인인 마리 지누를 그린 초상화가 여러 점 남아 있는 것으로 보아 친분이 두터웠을 것이다.

그림 속에는 5명의 인물이 각각 벽 가까이에 앉아 있고, 연인 이외는 모두 술에 취한 모습이다. 녹색, 붉은색, 노란색 등의 원색을 사용하여 '인간의 끔찍한 열정'을 표현하려 했다고 동생 테오에게 전하기도 했다.

원근감이 실제와 달라 그림 대상으로서의 취객뿐 아니라 화가의 시선에서도 술기운이 느껴진다.

고흐는 밤의 풍경을 무척 좋아했다. 특히 밤하늘에 무수히 떠 있는 별을 사랑했다. 론 강가에서의 밤하늘의 색깔, 강의 그림자 등을 보면 어떤 붓놀림이 있었는지도 알 수 있게 한다.

북두칠성을 포함하고 있는 큰곰자리가 넓게 자리 잡고 있고, 별의 반짝임을 마치 꽃처럼 표현하고, 가운데 흰 점을 찍어 더욱 빛나는 효과를 주고 있다. 하늘의 별빛과 강가의 불빛으로 자연의 빛과 인공의 빛을 어울리게 표현하였고, 강과 하늘로 그림을 대부분 채우면서 캄캄한 어둠이지만 색을 가지고 있는 밤 풍경을 멋지게 창조하였다.

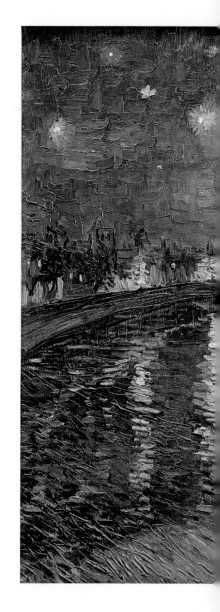

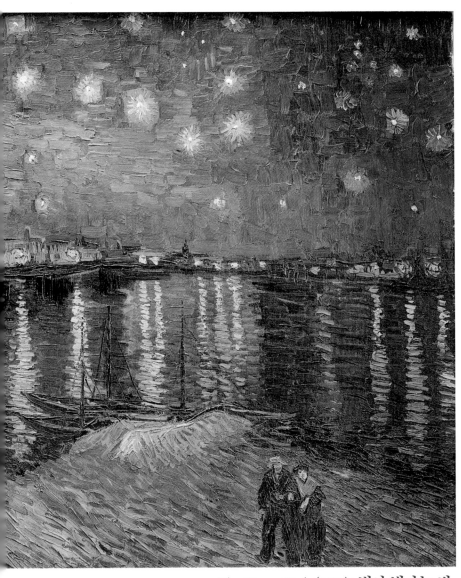

The Starry Night(1888): 별이 빛나는 밤

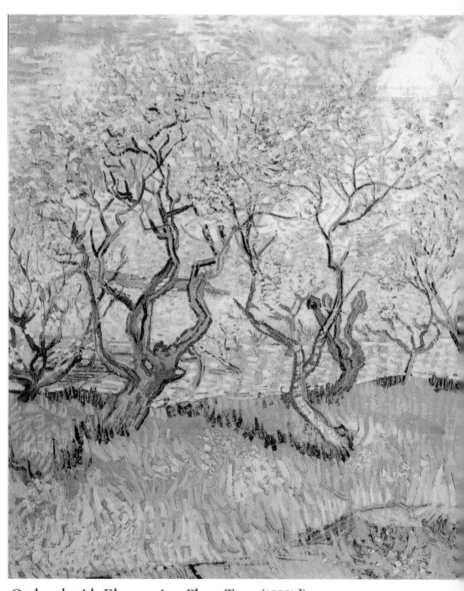

Orchard with Blossoming Plum Trees(1888년)
: 꽃 피는 자두나무가 있는 과수원 풍경

겨울에 아를에 도착한 고흐는 3월 중순이 될 때까지 실내에서 그림을 그리다가 날씨가 좋아지면서 과수원을 찾아다니며 꽃이 피는 과수원의 모습을 그림에 담게 되었다. 꽃이 피는 순간을 포착하여 1개월 만에 15점의 그림과 3점의 스케치를 완성하였다. 헤이그에서 열리는 전시회에서 과수원 그림들이 좋은 반응을 얻을 것이라는 희망을 갖고 열심히 과수원을 누비며 개화의 찰나를 잘 담았다. 자두나무, 살구나무, 복숭아나무 등을 특별한 열정을 갖고 그려, 보는 사람으로 하여금 봄의 기운에 흠뻑 젖게 한다.

아를 시내에서 가장 번화한 포럼광장(Place du Forum)의 야외카페 밤 풍경을 그렸다. 동생 테오에게 "밤의 광장 풍경이나 그 효과를 현장에서 그려내는 것, 한 걸음 더 나아가 밤 그 자체를 그리는 일에 열중하고 있어. 검은색을 전혀 사용하지 않고 파란색과 보라색, 초록색만으로 밤을 그렸고, 특히 밤을 배경으로 빛나는 광장은 노란색으로 그렸단다. 특히 이 밤하늘에 별을 찍어 넣는 순간이 정말 행복했어."라고 직접 편지에 쓰기도 했다. 이곳은 몇 개월간 하루에 1프랑을 주고 하숙했던 아를의 카페 '드 라르카사르 이다.

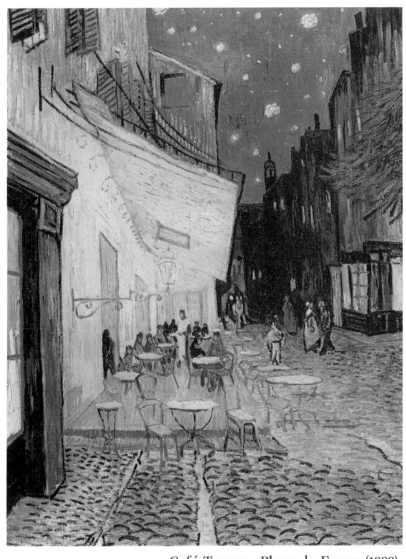

Café Terrace, Place du Forum(1888)
: 포럼광장의 카페테라스

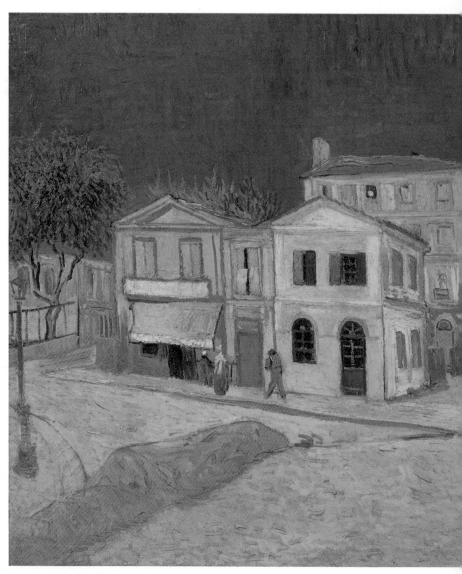

The Yellow House(1888): 노란 집

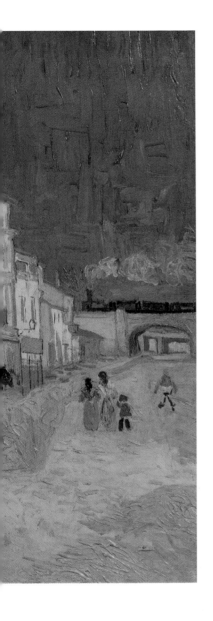

고흐는 플라스 라마르틴 2번지의 '노란
집'이라는 별명을 가진 건물의 한편에 세
들어 살았다. 노란집은 2층으로 1층은 작
업실과 부엌, 2층은 침실로 꾸몄다. 고흐
는 이 집을 '남프랑스의 아틀리에'라는 이
름으로 예술가 공동체를 꿈꾸며 얻었고,
고갱을 초대해 2달 여간 함께 생활하기도
하였다.

차양이 처진 곳은 주인이 운영하던 가게
였고, 2층의 초록 창문은 고흐의 방이었
다. 〈아를의 반 고흐의 방〉을 보면 내부
를 알 수 있고, 실내에 장식할 그림으로
〈해바라기〉연작이 탄생하였으니 고흐의
말처럼 이 집은 고흐를 진실로 숨 쉬고,
생각하고, 그릴 수 있게 했던 것이다.

이 집은 제1차 세계대전으로 파괴돼 현재
는 남아 있지 않다.

이 다리를 그린 그림은 총 8점이 전해지는데, 그 중 4점이 유화이다.

고갱과 함께 지내던 시기 도심 남쪽을 가로지르는 운하 위에 세워진 '레지넬 다리'를 그린 그림인데 관리인의 이름을 빌려와 '랑글루아 다리'로 이름 붙였다. 색상 대비를 잘했던 화가답게 파란색, 노란색 그리고 초록색을 잘 배치해 색채의 조화가 자연스럽다.

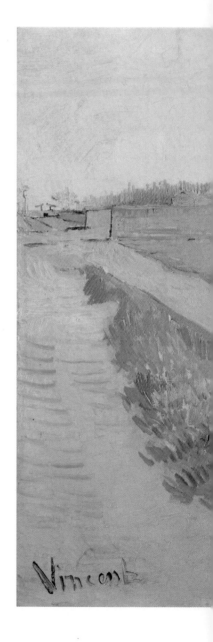

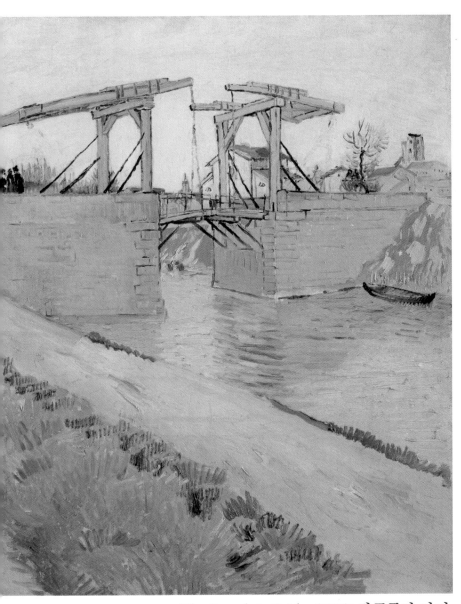

The Langlois Bridge(1888): 랑글루아 다리

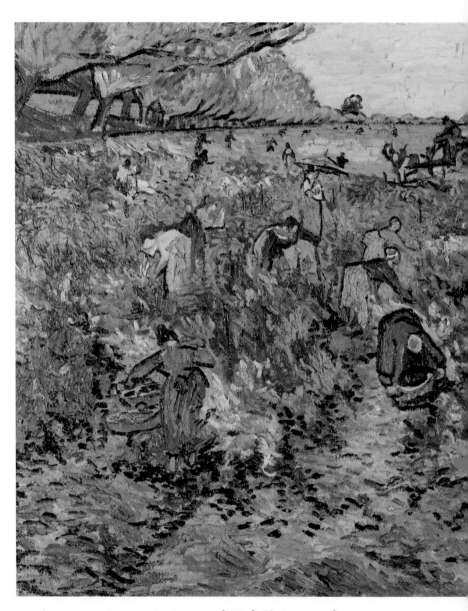

Red Vineyards at Arles(1888): 아를의 붉은 포도밭

유일하게 생전에 판매한 작품으로 지금은 러시아의 수도 모스크바에 있는 푸시킨 미술관에 소장되어 있다.

아를 근처에 있는 포도밭을 보고 그리다가 돌아와 실내에서 완성한 작품이다. 이 시기 고흐는 고갱과 함께 생활하고 있었다. 오른편에서 바라본 모습으로 원근법과 수평선을 사용하여, 붉은 포도밭에서 열심히 일하고 있는 농부들의 모습과 강렬한 주황색의 석양을 돋보이게 그렸다. 동생 테오에게 고마운 마음을 담아 선물했는데 테오는 형의 그림을 알리기 위해 브뤼셀에서 열린 전시회에 출품했다. 이 작품은 고흐의 지인 누나가 구입해 주어 생전 판매된 유일한 그림이기도 하다. 그녀는 이 그림을 다시 파리의 갤러리에 팔았고, 다시 한 러시아 사업가를 통해 판매가 돼 현재는 러시아 정부의 소유가 되었다.

고흐는 풍경화를 주로 팔았던 화랑에서 조수로 일하면서 밀레의 그림을 많이 접해 영향을 받았다. 평소 농촌 풍경에 관심이 많았기 때문에 아를의 한낮의 강렬한 햇볕 속에서 발견한 다양한 노란색을 사용한 추수하는 밀밭 풍경이 탄생했을 것이다.

이곳에서 발견한 밝은 노란 색조를 사용하여 다양한 노란색을 썼고 밀 다발이 생생하게 표현되었다.

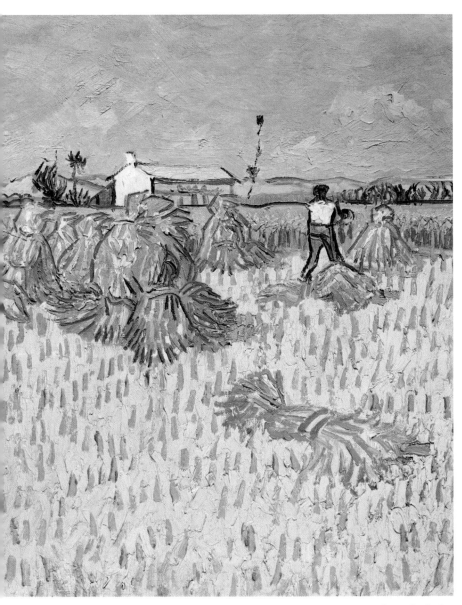

Harvest in Provence(1888): 프로방스의 추수

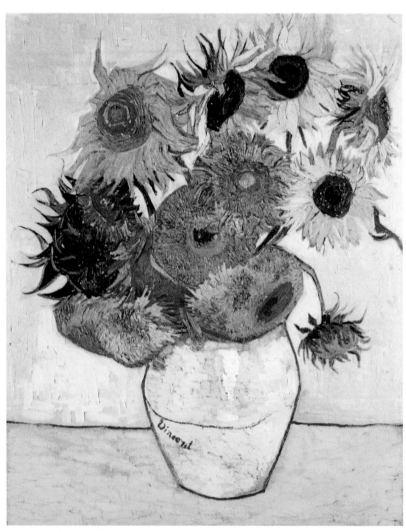

Sunflowers(1888): 해바라기

파리에서 프로방스 아를의 노란 집으로 이사를 간 고흐는 자신의 작업실을 장식할 그림으로 해바라기를 많이 그렸다. 이 작업실에 고갱을 초대하여 함께 그림을 그리고픈 마음이 담긴 노력이었다. 파리에서는 주로 바닥에 놓인 해바라기를, 아를에서는 꽃병에 담긴 해바라기를 그렸다. 아를에서 그린 해바라기는 노란색의 다양한 색조로 꽃을 표현했다. 금방 시드는 해바라기의 특성상 꽃병에 담기면 싱싱하지 못했기 때문에 고흐의 기법이 오히려 그런 생생한 질감을 표현하기에 더욱 적절했던 것이다. 6송이 해바라기, 12송이 해바라기, 14송이 해바라기 등의 그림은 각각 다른 박물관에 보관돼 있기 때문에 함께 볼 기회는 없을 것이라는 것이 안타까울 뿐이다.

노란집 앞에 있던 카페 여주인인 지누 부인을 그린 것이고, 〈아를의 밤의 카페〉는 그 내부를 그린 그림이다. 평소 그녀에게 많은 도움을 받아 우아한 모습으로 그려 고마움을 표시한 것으로 보인다.

카페를 운영하던 부부는 고흐와 친분이 있었고 고흐와 함께 살고 있었던 고갱도 소개받아 한가한 시간에는 모델이 되기도 했다. 지누 부인과 남편인 조셉 지누의 초상이 각각 전한다.

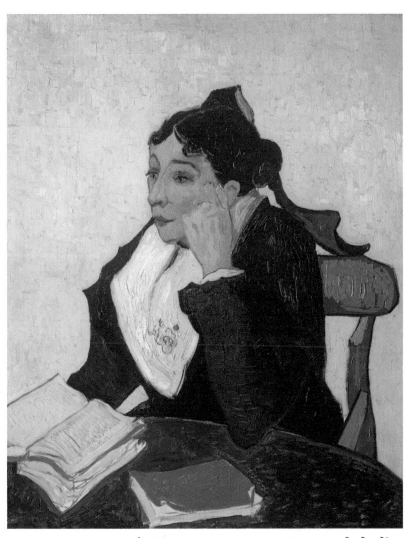

L'Arlésienne(Mme Ginoux)(1888): 마리 지누

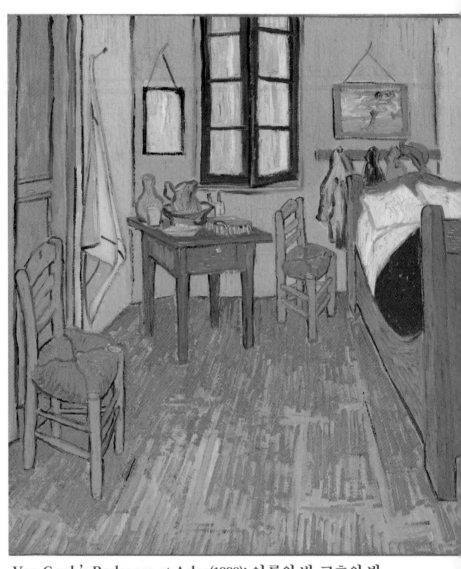

Van Gogh's Bedroom at Arles(1889): 아를의 반 고흐의 방

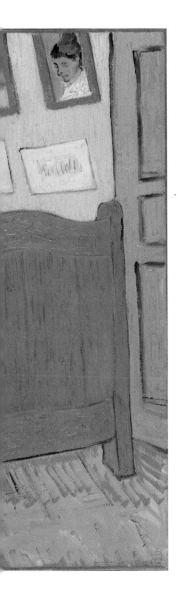

고흐는 머물렀던 방을 거의 같은 구도로 세 번이나 그렸다. 이 그림은 요양원을 나온 뒤 어머니와 누이를 위해 그린 세 번째 작품으로 알려져 있다. 세 작품은 구도는 거의 같지만 벽에 걸린 초상화가 다르다. 베개, 액자, 의자, 탁자 위의 물병과 약병들이 2개씩 짝을 이루고 있고, 작은 방에 보라색, 빨간색, 오렌지색, 푸른색, 녹색, 연두색 등의 다양한 색조가 표현돼 있다.

침실(1888)

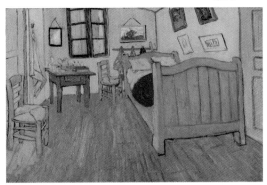

파리의 오르세 미술관에 있는 그림이다.
아를 근교 집시 야영지의 모습을 담았다.
아를은 프랑스에서 집시 족이 가장 많이
거주하는 지역이다. 집시와 보헤미안은
동의어는 아니지만 15세기 이후 프랑스에
서는 보헤미안은 집시를 의미했다. 유랑
하며 공동체적인 삶을 사는 사람들을 의
미한다. 예술가들의 공동체를 꿈꾸었던
고흐로서는 집시의 삶은 이상적이고, 낭
만적이고 매력적으로 보였을 것이다.
"이방인들의 휴식, 붉은색과 녹색 마차들
을 그린 습작"이라고 동생 테오에게 말했
고, 하늘과 땅의 색이 대조를 이루고 세
명의 어른과 어린이 두 명 그리고 세 마
리의 말과 마차가 부드럽게 표현되었다.

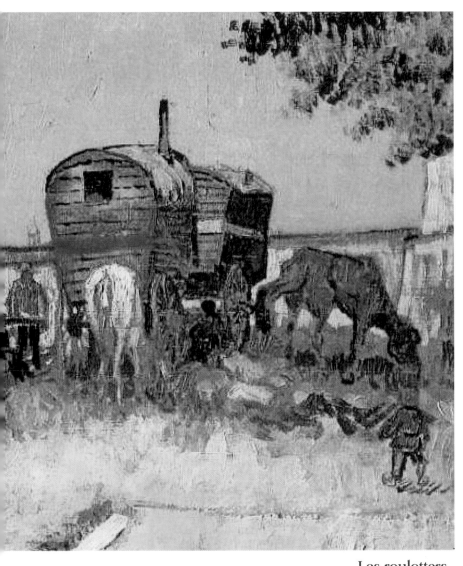

Les roulotters,
campement de bohemiens aux environs d'Arles(1888)
: 집시 가족의 유랑마차

생 폴 드 모솔 수도원은 정신 병원과 요양소가 함께 운영되었고 반 고흐
가 발작 증세 치료를 위해 1889년 5월부터 1890년 5월까지 1년간 치료를
받은 곳이다. 오늘날 의료기관이 된 수도원 일부는 일반인에게 개방되어
있다.

현재 고흐가 머물렀던 방은 전시 공간으로 활용되고 있고, 고흐가 그림
을 그렸던 여러 장소를 '반 고흐 길'이란 산책로로 구성해 놓았다.

이곳 프로방스에서는 삼나무와 올리브나무를 자주 그렸고 이는 죽음에
대한, 평화에 대한 고흐의 상징적이고 심리적인 표현이었다.

생 레미 정신병원에서

(1889~1890)

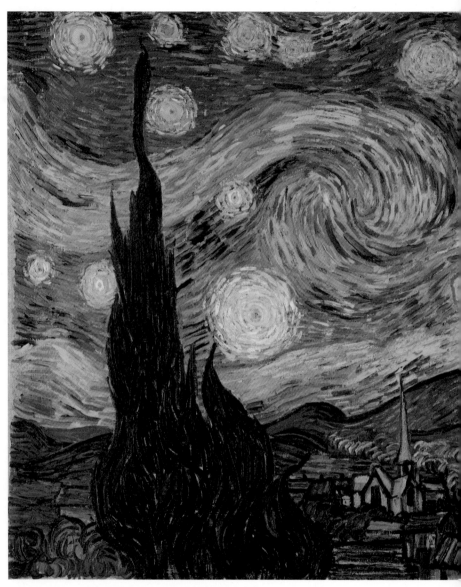

The Starry Night(1889): 별이 빛나는 밤

가장 널리 알려진 작품으로 정신병을 앓고 있을 당시의 그림이다. 고갱과 다툰 뒤 자신의 귓불을 자른 사건 이후 정신병원에 입원하였고 입원 뒤에도 계속 발작에 시달렸지만 그 와중에 별빛이 소용돌이치는 밤하늘과 사이프러스 나무(죽음과 애도를 뜻함), 그 아래 마을의 고요함을 한 폭에 담았다.

"별을 보는 것은 언제나 나를 꿈꾸게 한다."고 동생 테오에게 말한 것처럼 별은 고흐에게 무한함의 상징이었다. 이 시기는 외부와 단절되었기 때문에 자신의 작품에 변화를 주기 위하여 별과 밤을 소재로 한 그림을 다시 그리게 되었다.

소용돌이치는 구름과 반짝이는 별, 곡선으로 이어지는 풍경이 환상적인 분위기를 보여준다.

병원 정원에 피어있던 꽃으로 고흐는 병원에 머무는 동안에도 정원의 꽃과 나무 등 150점의 그림을 그렸다. 발작과 발작 사이, 생각과 행동이 정상이었을 때 꽃을 그리며 위안을 받았는데 이때 그린 아이리스의 모양이 섬세하고 표현력을 강화하기 위해 윤곽선을 그린 것이 특징이다.

고흐가 그린 아이리스는 수염 아이리스로서 40종 이상의 품종이 있고 16세기 유럽의 정원 식물로 인기였다. 늦은 봄과 초여름에 꽃을 피워 고흐의 눈길을 사로잡아 여러 작품으로 탄생하였다.

보라색은 사치스럽고 희귀하여 오늘날까지 부와 권력과 관련이 있다. 보라색의 그림이 지금은 색이 바래 파란색 상태로 전해진다. 보라색 아이리스의 꽃말은 '행운'이라고 한다.

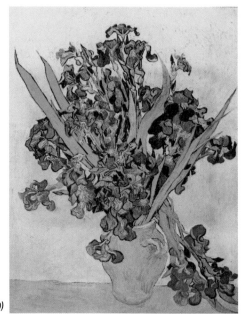

아이리스(1890)

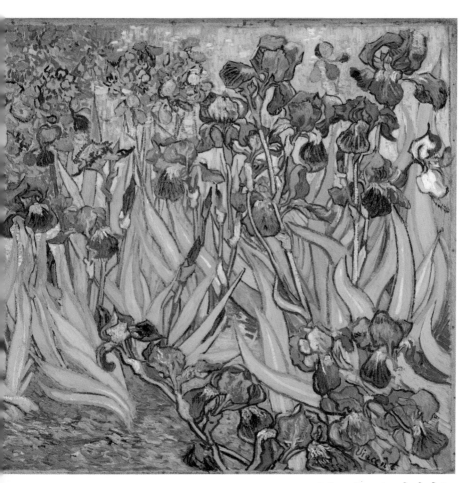

Irises(1889): 아이리스

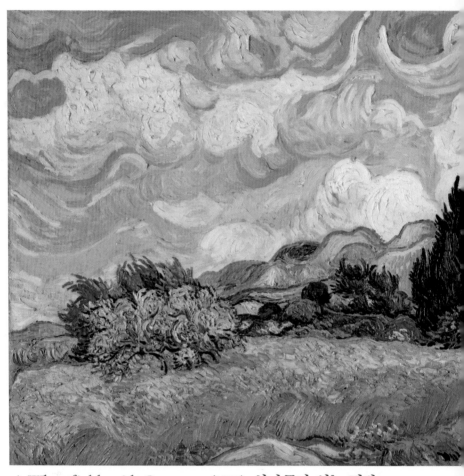

A Wheatfield, with Cypresses(1889): 삼나무가 있는 밀밭

정신병원에 입원해 있는 1년 동안 프로방스 전원의 특징들을 표현한 그
림 중의 하나다. "삼나무들이 항상 내 머리 속을 차지하고 있다."고 동
생 테오에게 말했던 것처럼 삼나무도 시리즈로 만들고 싶어 했고 여러
점의 삼나무 그림이 남아 있다.

해가 뜨겁게 내리쬐고 하늘로 쭉 뻗은 삼나무와 또 다른 삼나무들, 노란 밀밭과 격자무늬 천 같은 파란 하늘의 구도가 특징이다. 요동치는 들풀과 타오르는 불꽃처럼 하늘을 향해 치솟은 삼나무, 흘러가고 피어오르는 뭉게구름은 대비되는 선명한 색채, 그리고 두터운 붓 터치를 통해 자연의 생동하는 생명력을 표현한 완성도가 높은 그림으로 탄생하였다.

유럽에서는 옛날부터 삼나무를 무덤에 많이 심어서 죽음과 부활을 상징했다고 한다.

삼나무 1(사이프러스, 1889)

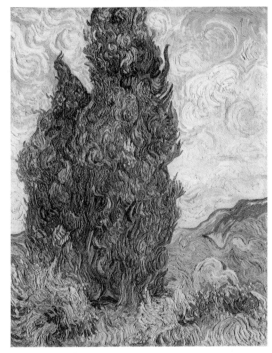

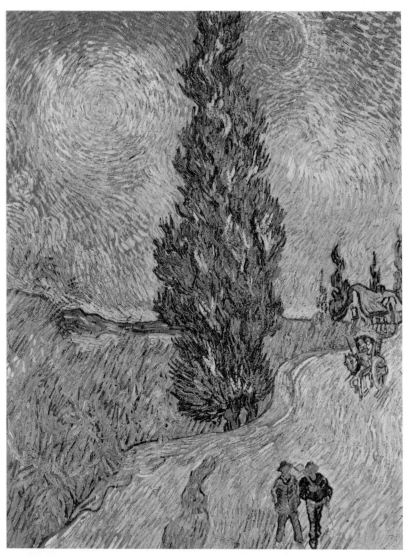

삼나무 2(사이프러스, 1889)

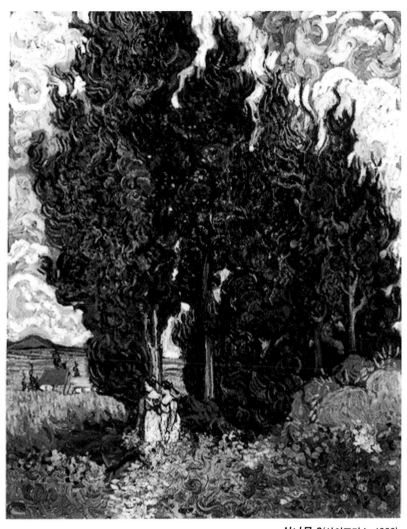

삼나무 3(사이프러스, 1889)

밀레의 '낮잠'을 모사한 그림이다. 밀레를
만난 적은 없지만 그를 존경하여 이 그림
외에도 여러 점의 그림을 모사하였다. 밀
레의 그림을 참고하여 스케치한 뒤 자신
만의 색으로 칠하는 작업을 많이 했다.
밀레의 그림과 구성과 주제는 같은데 방
향이 정반대다. 신발과 낫 2개가 사이좋
게 놓여있고, 소는 한가로이 풀을 뜯고 있
고, 그 곁에서 부부가 단잠에 빠져있다.
노란 밀밭의 건초더미 위에서 파란 하늘
을 이불 삼아 낮잠을 자는 부부의 모습
은 더없이 평화로워 보인다.

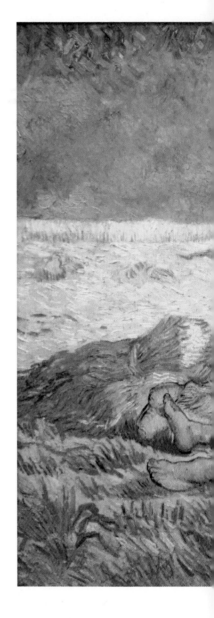

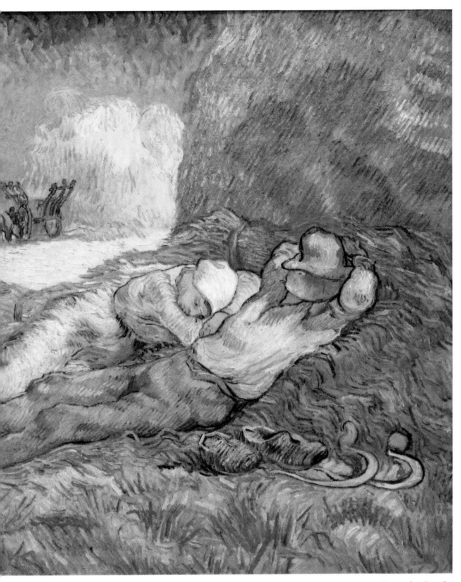

La méridienne ou la sieste(d'après Millet)(1890): 정오의 휴식

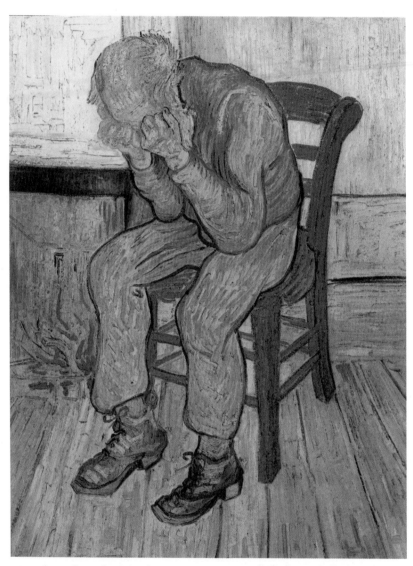

On the Threshold of Eternity(1890): 영원의 문턱에서

모델은 헤이그에 살고 있던 참전 용사로, 전쟁 후유증을 앓고 있던 노인이다. 이 그림이 완성되기 8년 전에 연필로 스케치한 것을 병원에 있으면서 완성하였다. 모델을 바꿔서도 여러 점의 좌절하는 사람의 그림을 그렸고, 특히 초창기 그림을 그릴 때 여러 점 습작의 형태로 그린 것이 남아 있다.

병원에 있던 몇 달 간은 편지도, 완성한 작품도 없이 우울하고 힘든 시간을 보내었고 드디어 완성한 그림이 이것이다. 구부러진 등, 꽉 쥔 주먹, 낡고 오래된 신발, 타오르는 불꽃, 다른 곳으로 연결되는 문을 통해 긴 인생을 살면서 노력했지만 여전히 빈곤하고 병까지 얻은 노인의 절망적인 모습을 표현하였다. 죽기 3개월 전 완성한 것으로 절망과 희망의 복잡한 감정이 느껴지는 그림이다.

평생 자신을 물심양면으로 도와준 사랑하는 동생에게서 득남의 소식을 편지로 받고, 조카가 태어난 것을 기념해 그려서 선물했다. 동생 부부(테오와 요안나)는 이 그림을 아기 침대 위에 걸어 두었고, 아기가 그림을 좋아한다고 편지에 쓰기도 했다. 푸른 하늘을 배경으로 흰색의 꽃이 핀 아몬드 나무 그림은 조카에게 준 첫 선물이자 생애 마지막 꽃 그림이었다. 아몬드 꽃은 봄의 시작을 의미하며 꽃말은 '희망, 진실한 사랑, 생명력'이다.

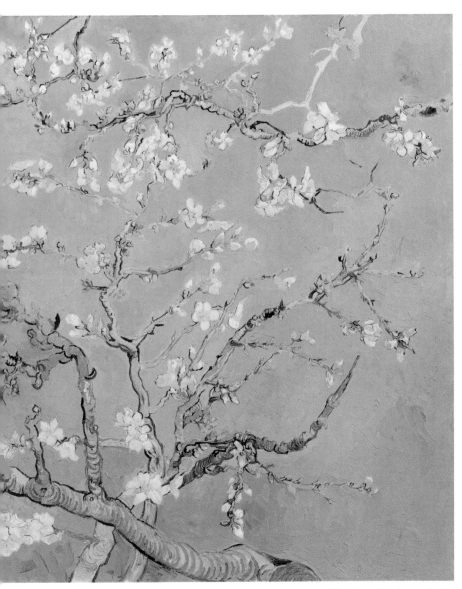

Almond Blossom(1890): 꽃피는 아몬드 나무

정신병원에서 퇴원한 고흐는 프랑스 북부 오베르쉬르우아즈라는 작은 마을로 이사했다. 이곳은 고흐가 마지막 생애를 보냈던 곳으로 여전히 불안정한 정신 상태와 경제난으로 그는 이곳에서 70여 일 동안 머물며 약 80점의 작품을 남겨 마을 자체가 대규모 야외 박물관을 방불케 한다. 이 시기 그림에는 밀밭, 까마귀, 별이 빛나는 하늘 등의 주제가 반복적으로 등장한다.

정신병원에서 나와
파리 근교의 오베르에서
(1890)

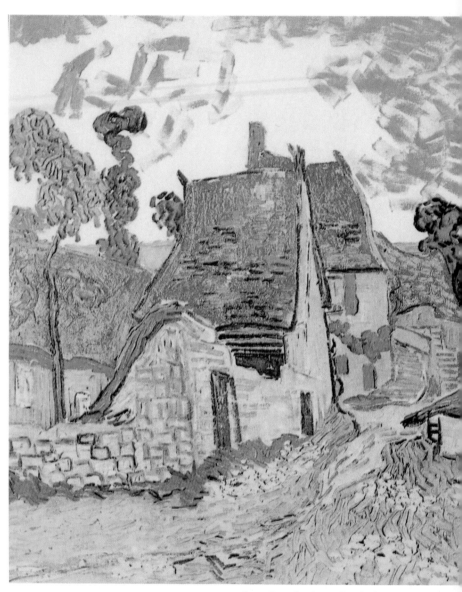

Street in Auvers-sur-Oise(1890): 오베르쉬르우아즈의 거리

오베르는 당시 화가들에게 전형적인 시골 마을의 풍경을 갖고 있는 매우 아름다운 마을로 알려져 있었다. 고흐 역시 이 마을의 아름다운 풍경을 화폭에 담았다. 실제와 똑같은 마을의 모습보다는 정겹고 포근한 마을이라는 인상을 느낄 수 있도록 대담한 붓질로, 구불구불한 선들로 표현하였다.

구불구불한 선들은 막대기를 든 노인이 내려오는 계단의 바닥과 만난다. 밤나무는 양쪽으로 꽃이 피어 있고, 두 쌍의 여인들이 길을 따라 걷고 있다. 하늘은 거의 보이지 않지만 아름다운 시골 마을의 정경이 느껴진다.

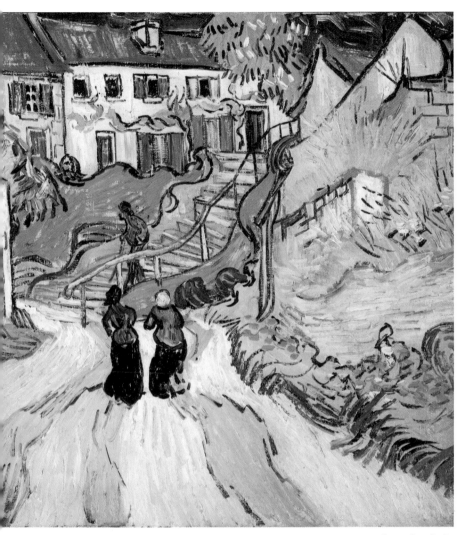

Stairway at Auvers(1890): 오베르의 계단

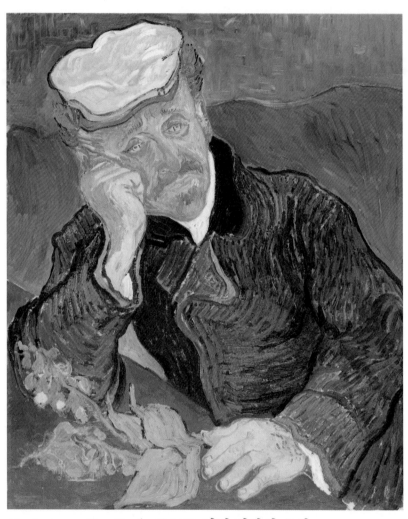

Portret van Dr. Gachet(1890): 가셰 박사의 초상

동생 테오는 형의 치료에 도움이 될 것 같아 피사로의 추천으로 가셰 박사에게 치료를 맡겼다. 가셰 박사는 정신과 의사였지만 아마추어 화가이자 판화가로도 활동하며 고흐가 죽기 전 두 달 정도를 돌봤다.

가셰 박사의 초상은 두 가지 판이 있다. 첫째 판은 경매에서 당시 세계 최고가 판매 기록을 세웠으며 둘째 판과 다른 점은 노란책 두 권이 있고 꽃이 유리병에 담겼다는 점이다. 2개의 그림은 진위 논쟁이 있었는데 전문가들의 분석에 따라 둘 다 진품으로 판단했다. 그림에서 가셰 박사는 '디지털리스'라는 식물을 들고 있는데 당시 이 약초는 구토나 우울증 등 다양한 분야에 쓰였다. 정신과 의사였던 가셰는 일 년 전 아내를 잃어 마음의 병을 앓고 있었는지 초상화는 온통 우울을 상징하는 푸른색이 가득하고 표정도 정신과 의사라기보다 환자였던 고흐를 연상시킨다. 고흐가 총상을 입고 쓰러진 당시 그를 목격했던 가셰 박사는 의사로서 적절한 조치를 취하지 않고 방관해 고흐를 죽음에 이르게 한 것이 아닌가 하는 의견도 있다. 총상을 입고 이틀 후 라부 하숙집에서 동생 테오 곁에서 숨을 거두었기 때문이다.

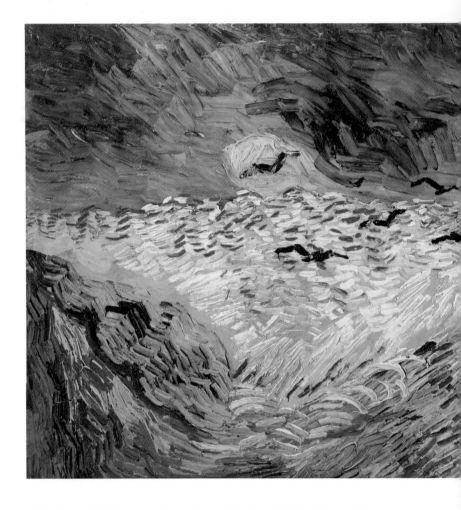

금방이라도 폭풍우가 밀려올 것 같은 먹구름 낀 검푸른 하늘과 흔들리
는 밀밭, 낮게 나는 까마귀 떼와 세 갈래 길. 한때 유작으로 알려졌으
나 그 이후의 작품들이 발견되었다. 실제로 고흐는 죽기 얼마 전부터
가세 박사의 권유로 인근의 밀밭과 주변 정원의 풍경을 그렸고, 오베
르에서도 밀밭 그림을 수십 점 그리기도 하였다.

Wheatfield with Crows(1890): 까마귀가 나는 밀밭

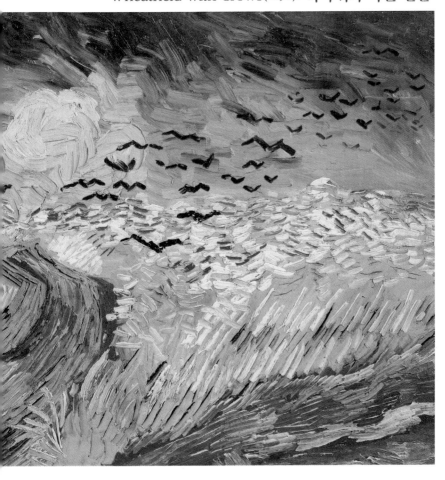

고흐는 실제 폭풍우가 칠 것 같은 날씨를 좋아했고, 오히려 폭풍우가
칠 때 밖으로 나가 그림을 그렸다고 전해진다. 수확만을 남겨 놓은 광
활한 밀밭의 세 갈래 길이 어디로 향해 있는지 알 수 없어도 그 앞에 서
서 당당하게 맞서보려는 의지 또한 느껴진다.

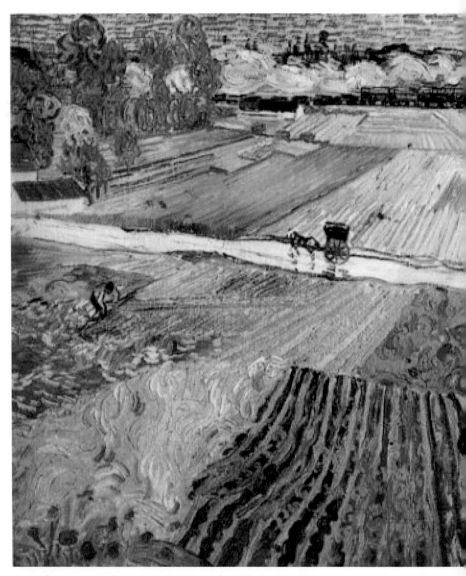

Landscape with a Carriage and a Train(1890)
: 마차와 기차가 있는 풍경

이 그림은 자신의 죽음을 암시한 작품으로도 알려져 있다. 고흐가 생을 마감하기 한 달 전의 그림으로 파리 근처의 오베르쉬르우아즈 시절에 그렸다.

이 그림은 러시아의 푸시킨박물관이 소장한 유화이다. 그러나 원래는 유화가 아닌 수채화라고 하고, 수채화(템페라) 중 실재와 소재가 파악된 세계 최초 그림은 우리나라 사람이 갖고 있다고 알려졌다.

멀리 연기를 내뿜으며 가는 기차와 한적한 길에 세워진 마차 한 대. 그리고 밭을 갈고 있는 농부와 빨간 지붕집의 연기, 온통 초록으로 뒤덮인 밭의 정경. 평화로우면서도 한편으로는 고독감이 느껴지는 그림이다. 왼쪽 아래 꽃송이들은 아직 피워내지 못한 내면의 열망을 품고 있는 듯하다.

고흐가 생을 마감하기 전 유작으로 알려
져 있다. 유작이라는 근거는 고흐가 동생
테오의 매형인 화가 안드리스 봉거에게
보냈던 편지에 담겨 있다고 한다.
대부분의 화가가 나무줄기와 가지, 꽃 들
을 그릴 때 고흐는 뿌리에 관심을 두었다.
고독과 발작 증세로 힘겨운 자신의 삶을
돌아보며 뿌리와 흙을 통해 강한 생명력
을 얻고 싶었던 것 같다.
이 그림을 그린 곳이 오베르쉬르우아즈
마을의 도비늬거리 37번지의 사진을 담은
엽서 속에서 2020년 고흐 사후 130년 만
에 밝혀졌다. 연구자들에 의해 그림 속 장
소와 사진 속 장소가 같은 곳이라는 결론
이 내려져, 대중에게 공개되기도 하였다.

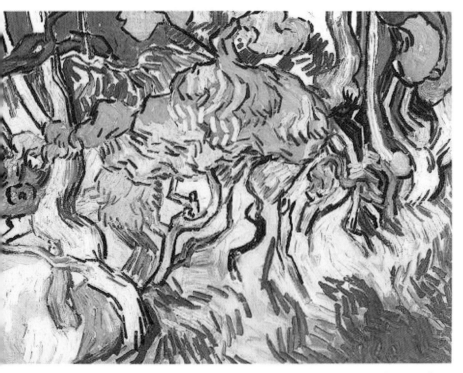

Les Racines(1890): 나무뿌리들

부록

자화상

정물화가 그랬듯이 자화상은
모델료가 없어서 그리게 되었을 것이다.
고흐가 자화상에서 특히 중요하게
그린 것은 두 눈의 초점이다.

1887년부터 1889년까지
그린 자화상 모음

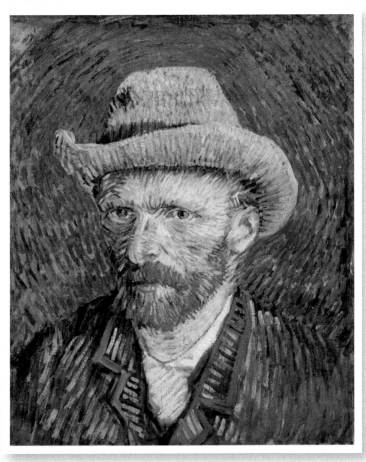

Self portrait with grey felt hat(1887)
: 회색 펠트 모자를 쓴 자화상

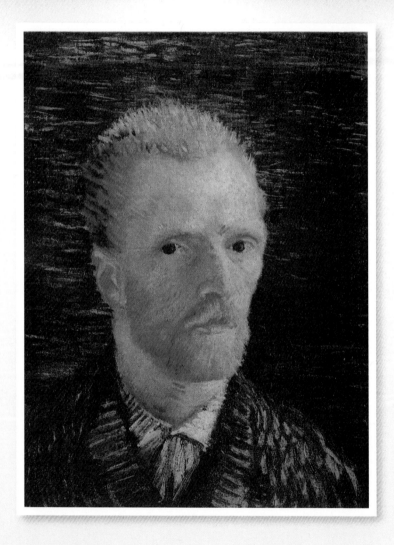

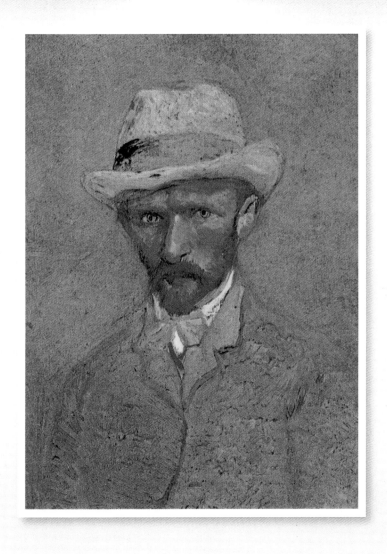

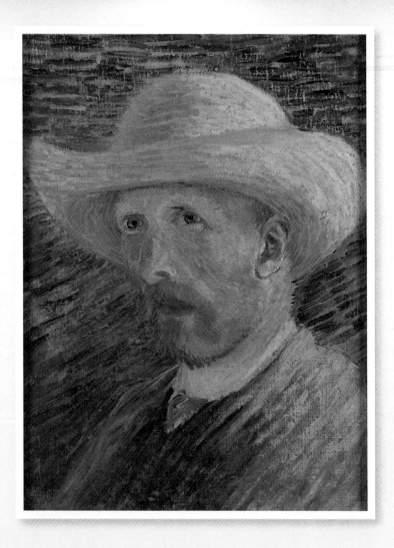

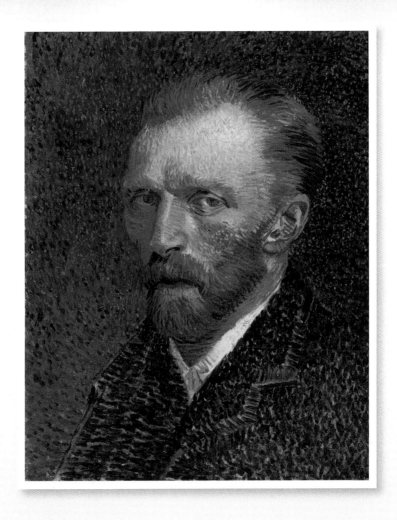

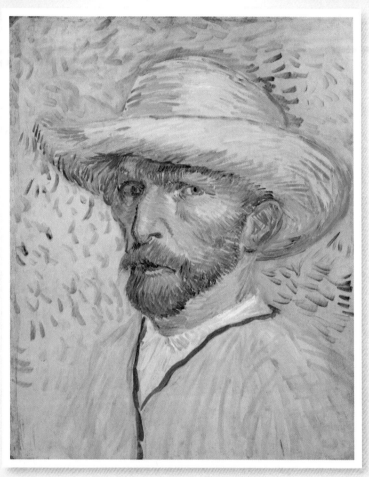

밀짚모자를 쓴 자화상

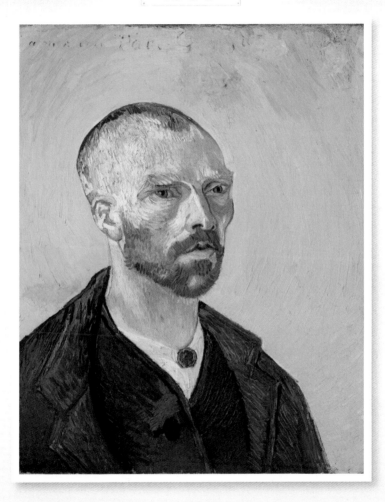

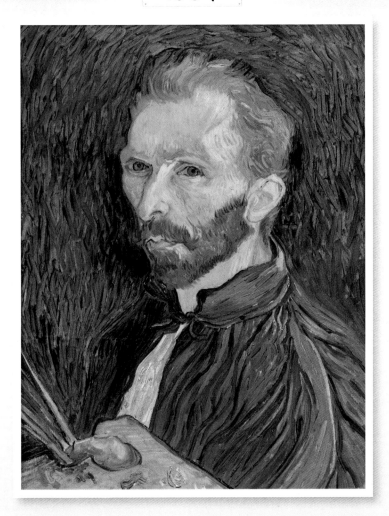

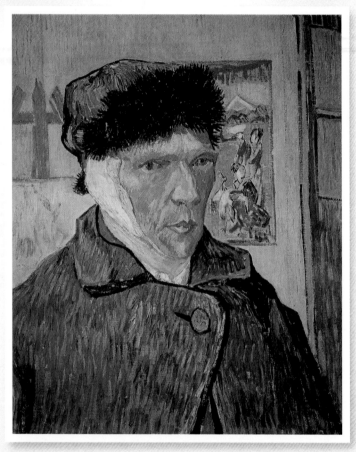

Self-portrait with bandaged ear(1889)
: 붕대를 귀에 감은 자화상

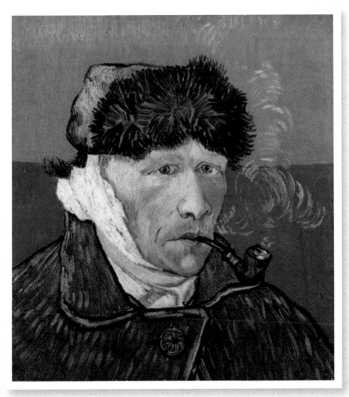

파이프를 물고 귀에 붕대를 한 자화상

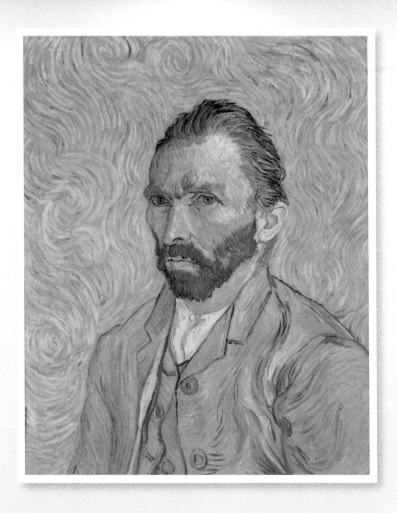

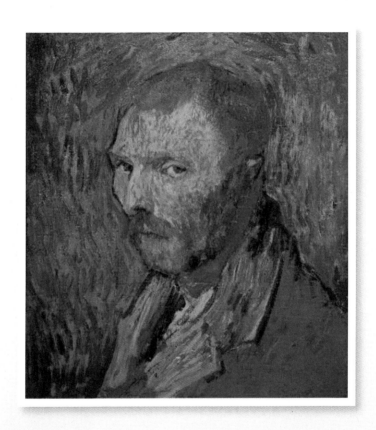

1. **임파스토 기법**을 사용한다.

 짧은 붓 터치로 여러 번 겹쳐 칠하거나 혹은 유 화물감을 덩어리째 찍어 발라 두텁게 칠해 그 자체만으로 입체감이나 질감을 표현하는 기법.

2. 직선보다 **곡선**을 더 많이 사용한다.

3. **보색**을 많이 써서 색의 대비를 극명하게 한다.

4. **후기 인상주의** 화가로 분류된다.

 인상주의가 빛에 의해 변화하는 색채에만 관심을 가진 점에 비해 후기 인상주의는 주관적인, 개성적인, 내면적인 감정을 그림에 표현한다.

5. 강렬한 색채대비, 형태의 단순화, 물결모양, 소용돌이 모양의 자유로운 붓 터치로 열정적이고, 생동감이 넘치는 그림을 그린다.

6. 그림을 보는 사람들이 그림이 전하는 **감정**을 강렬하게 경험하도록 한다.

7. 강렬한 노란색(크롬 옐로우), 파랑색, 초록색을 주로 사용한다.

8. **점묘법**을 사용한다.

작은 점들을 이용하여 그림을 그리는 미술 기법. 이 기법은 주로 드로잉이나 회화에서 사용되며, 작은 점들을 조합하여 형상이나 표현을 만들어낸다. 이는 인상주의 예술에서 많이 사용되며, 세밀한 느낌과 표현력을 갖추기 위해 사용된다. 점묘법은 정교하고 섬세한 작업을 요구하며, 다양한 색상을 조합하여 입체적이고 다채로운 작품을 만들어낸다.

9. 모델은 착하고, 수수하고, 늙고, 가난하고, 배운 것 없고, 보잘 것 없고, 얼굴에 인생 역정이 녹아 있는 사람을 주로 쓴다.

10. 고흐의 인생 키워드는 **슬픔, 고뇌**다.

"나에게는 폭풍우의 드라마, **슬픈** 인생의 드라마가 감명적이다."

"인물화나 풍경화에서 내가 표현하고 싶은 것은 감상적이고 우울한 것이 아니라 뿌리 깊은 **고뇌**이다."

"근원적인 **고뇌**를 그리고 싶었다. 화가가 정말 격렬하게 **고뇌**하고 있다는 감정을 전달하고 싶었다. 나의 모든 것을 바쳐서 그런 경지에 이르고 싶다. 그것이 나의 야망이다."

\- 테오에게 보내는 편지에서

11. **우키요에**(浮世繪)의 영향을 받았다.

우키요에는 일본 에도 시대를 담은 풍속 목판화 작품인데 1855년 파리 만국박람회에 일본이 출품한 도자기를 포장하는 데 썼던 종이에 있었다. 친분이 있던 화상 탕기 영감을 통해 일본 목판화를 처음 접하고 자신의 작업실을 우키요에로 가득 채울 정도로 수집에 빠졌고 이후 자신의 많은 작품에 우키요에를 그려 넣어 자신의 화풍에 변화를 꾀했다. 당시 파리의 화가들 사이에서 "우키요에 신드롬"이 나타났고 이는 자포니즘(Japonisme, 일본풍)으로 알려져 있다.

자포니즘은 현실을 그대로 따라가며 그것을 그대로 표현하는 미술의 한 양식을 가리킨다. 이는 특히 19세기 후반부터 20세기 초반에 유럽에서 나타난 미술 운동 중 하나로, 주관적인 해석이나 장식적인 표현을 배제하고 현실을 그대로 담아내는 것을 추구했다. 이 운동은 사실주의로도 알려져 있으며, 대표적인 화가로는 에두아르 마네와 갈리파로스 등이 있다. 이들은 주로 일상적인 장면이나 풍경을 현실적으로 그려내어 자연스러운 표현을 중시했다. 이 운동은 후에 인상주의와도 연결되면서 미술의 다양성을 더욱 확장시켰다.

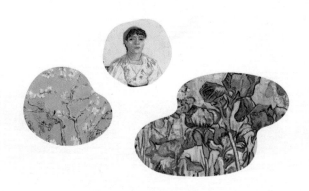

고흐 작품을 감상할 수 있는 박물관

1. 네덜란드 - 반 고흐 박물관 (Van Gogh Museum) - 네덜란드의 암스테르담에 위치한 이 박물관은 고흐의 생애와 작품에 대한 풍부한 컬렉션을 소장하고 있다. 고흐의 대표작 중 일부를 비롯해 다양한 작품들을 감상할 수 있다.

* 방문 정보
 - 주소: Museumplein 6, 1071 DJ Amsterdam, 네덜란드
 - 운영 시간: 월요일부터 일요일까지 오전 9시부터 오후 6시까지
 - 입장료: 성인: 멀티미디어 투어 포함 25.75 유로 / 성인: 입장권만 22 유로 / 유아 및 청소년 (0-17세): 무료
 - 홈페이지: https://www.vangoghmuseum.nl/

2. 영국 - 국립 미술관 (National Gallery, London) - 런던에 위치한 이 미술관은 세계적인 미술 작품을 소장하고 있으며, 고흐의 작품도 그 중 일부를 소장하고 있다. 런던 중심부에 위치하여 대중교통으로 쉽게 방문할 수 있다.

* 대표 소장품

- 감자 먹는 사람들 (1885)

- 해바라기 (1888)

- 알리스의 초상 (1889)

- 갈밭길과 나무 (1890)

- 밀밭과 갈까마귀 (1890)

- 올리브 나무 (1890)

- 갈대밭 (1890)

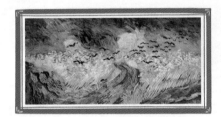

* 방문 정보

- 주소: Trafalgar Square, London WC2N 5DN 영국

- 운영 시간: 월요일-일요일 오전 10시-오후 6시 (월요일 휴관)

- 입장료: 무료

- 홈페이지: https://www.nationalgallery.org.uk/

3. 프랑스 - 오르세 미술관 (Musée d'Orsay, Paris): 파리에 위치한 오르세 미술관은 인상주의와 후기 인상주의 작품들을 중심으로 소장하고 있다. 고흐의 작품 또한 이곳에서 감상할 수 있다. 오르세 미술관은 파리의 세빌리에 기차역 건물 내에 위치하고 있어 아름다운 건물과 함께 미술을 즐길 수 있는 곳이다.

* 대표 소장품
 • 별이 빛나는 밤(1889)
 • 가셰 초상화(1890)
 • 감자 먹는 사람들(1885)
 • 자화상(1889)
 • 꽃병(1890)

* 방문 정보
 • 주소: 1 Rue de la Légion d'Honneur, 75007 Paris, France
 • 운영 시간: 화요일-일요일 오전 9시-오후 6시 (월요일 휴관)
 • 입장료: 성인 17유로, 청소년 (18-25세) 11유로, 18세 미만 무료
 • 홈페이지: https://www.musee-orsay.fr/en

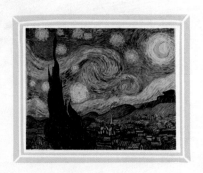

4. 러시아 - 헤르미타주 미술관 (Hermitage Museum, St. Petersburg): 상 트페테르부르크에 위치한 헤르미타주 미술관은 세계적으로 유명한 미술 및 문화유산을 소장하고 있는 박물관이다. 고흐의 작품도 이 곳에서 감상할 수 있으며, 미술뿐만 아니라 역사적인 건축물과 전시 물들을 함께 즐길 수 있는 장소이다.

* 대표 소장품

- 아를의 풍경, 아를의 여인들 (1888)

- 해바라기 (1889)

- 감자 먹는 사람들 (1885):

- 자화상 (1889)

* 방문 정보

- 주소: Russia, 190000, St Petersburg, Palace Square, 2

- 운영 시간: 화, 수, 목, 토, 일요일부터 일요일까지 10:30 ~ 18:00(월요일 휴관)

 금요일: 10:30 ~ 21:00

- 입장료: 성인 400 루블 / 학생, 65세 이상 300 루블 / 18세 미만 무료 / 매월 1

 일 무료

- 홈페이지: www.hermitagemuseum.org

5. 미국 - 메트로폴리탄 미술관 (Metropolitan Museum of Art, New York): 뉴욕에 위치한 메트로폴리탄 미술관은 세계적인 미술 및 문화유산을 소장하고 있는 명문 박물관이다. 고흐의 17점의 작품도 이곳에서 감상할 수 있으며, 다양한 시대와 양식의 작품들을 함께 즐길 수 있는 곳이다.

* 대표 소장품

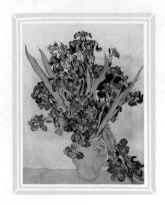

- 밀짚모자를 쓴 자화상 (1887)
- 별이 빛나는 밤 (1889)
- 아이리스 (1890)
- 감자 먹는 사람들 (1885)
- 침대 (1889)

* 방문 정보
- 주소: 미국 뉴욕, 5번가 1000번지
- 운영 시간: 화요일-금요일: 10:00 ~ 17:00 / 토요일: 10:00 ~ 21:00 / 일요일: 10:00 ~ 17:00
- 입장료: 성인: $25 / 65세 이상: $23 / 학생: $12 / 12세 미만: 무료
- 홈페이지: https://www.metmuseum.org

6. 스페인 - 푸리올라 국립 미술관 (Museo Nacional Centro de Arte Reina Sofía, Madrid): 마드리드에 위치한 푸리올라 국립 미술관은 현대 및 현대미술을 중심으로 소장하고 있는데, 고흐의 2점 작품도 이곳에서 감상할 수 있다. 특히 피카소와 같은 현대 미술가들의 작품도 함께 즐길 수 있는 곳이다.

* 대표 소장품
- 해바라기 (1889)

* 방문 정보
- 주소: 스페인 마드리드, 페르나르도 마드라소 거리 39번지
- 운영 시간: 월요일: 휴무 / 화요일-금요일: 10:00 ~ 20:00 / 토요일: 10:00 ~ 21:30 / 일요일: 10:00 ~ 19:00
- 입장료: 성인: €16 / 65세 이상: €10 / 18세 미만: 무료 / 매달 첫 번째 일요일: 무료
- 홈페이지: https://www.museodelprado.es/en

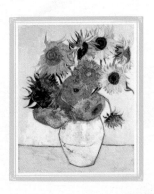

7. 이탈리아 - 크레모나 시립 현대 미술관: 이탈리아 크레모나에 위치한
 이 박물관에는 고흐의 "해바라기"를 포함한 3점의 작품이 소장되어
 있다.

 * 대표 소장품
 • 해바라기

 * 방문 정보
 • 주소: 이탈리아 크레모나, 비아 딜레뮤레 4번지
 • 운영 시간: 화요일-일요일: 10:00 ~ 18:00 / 월요일: 휴무 / 휴관일: 1월 1일, 5
 월 1일, 12월 25일
 • 입장료: 성인: €10 / 18세 미만: 무료 / 크레모나 시민: €6
 • 홈페이지: https://musei.comune.cremona.it/it/musei/museo-civico-ala-
 ponzone

고흐를 다룬 작품

음악

독일의 작곡가 리하르트 와그너가 1869년에 작곡한 오케스트라 작품
'고흐의 환상' (Wagner's "Symphony in C Major")은 고흐의 작품을 음악
으로 표현한 작품 중 하나다. 이 작품은 고흐 작품의 환상적인 풍경과
고흐의 정신적인 상태를 음악으로 표현한 것으로 유명하다.

영화

1956년에 제작된 '열정의 랩소디' (Lust for Life)는 고흐의 삶과 작품을
다룬 영화다. 이 영화는 고흐를 연기한 주연 배우 커크 더글러스가 호
평을 받았으며, 고흐의 열정과 고뇌, 예술가로서의 삶을 생생하게 그려
냈다.

'러빙 빈센트'는 고흐 사후 1년, 그가 정말 권총 자살한 것이 맞는지를

추적해가는 한 남자의 이야기를 다루고 있는 유화 애니메이션이다. 이 작품은 도로타 코비엘라 감독과 제작자 클라우디아 블룸후버, 음악감독 클린트 먼셀, 촬영감독 루카즈 잘 등 100여 명의 아티스트들이 참여해 10년에 걸쳐 제작되었다. 오디션을 통해 발탁된 화가들이 페인팅 디자인팀과 캐릭터 디자인팀으로 나뉘어 2년 동안 작업을 진행하여 탄생한 작품이다.

노래

Don McLean - 'Vincent (Starry, Starry Night)': 이 노래는 고흐의 삶과 작품을 노래로 표현한 곡으로 유명하다. 고흐의 삶과 예술에 대한 열정과 고뇌를 노래 가사로 담아냈다.

Neil Young - 'Vincent (Starry Starry Night)': 닐 영이 커버한 이 곡은 Don McLean의 원곡을 리메이크한 것으로, 고흐의 작품과 삶을 다룬 가사가 눈에 띄며 감성적인 분위기를 전한다.

Josh Groban - 'Vincent (Starry Starry Night)': 조쉬 그로번이 부른 이 곡은 Don McLean의 'Vincent'를 재해석한 것으로, 그로번의 목소리로 더욱 감성적으로 표현되었다.

• 빈센트 반 고흐 - 열정의 삶(어빙 스톤)

고흐의 삶을 생생하게 그려낸 대표적인 소설이다. 그의 어린 시절부
터 죽음까지 주요 사건들을 상세히 다루고 있으며, 그의 예술적 성장
과정과 내면의 고뇌를 깊이 있게 묘사했다.

• 욕망의 그림자(빈센트 및 테오 반 고흐 서신집)

고흐와 그의 동생 테오 사이에 오간 600여 통의 서신을 모아 편집한
책이다. 서신을 통해 고흐의 예술에 대한 열정, 가족과의 관계, 그리
고 정신적 고통을 직접적으로 엿볼 수 있다.

• 고흐(메리 반 고흐)

고흐의 조카딸 메리 반 고흐가 쓴 전기다. 가족의 시각에서 본 고흐
의 모습을 생생하게 전달하며, 그의 예술적 재능과 취약한 내면을 따
뜻하게 그려냈다.

• 빈센트 반 고흐 새로운 시각(나오미 리브스)

최근에 출간된 새로운 전기다. 고흐에 대한 기존의 관점을 벗어나, 그
의 예술과 삶을 새로운 시각으로 조명한다. 특히, 그의 정신 질환을
단순히 부정적인 요소로만 보지 않고, 오히려 그의 예술적 창작에 영
향을 미친 중요한 요소로 해석하는 데 초점을 맞추고 있다.

•고흐: 그의 삶과 예술(알버트 E. 푸르스트)

고흐의 삶과 예술을 종합적으로 다룬 전기다. 그의 작품들을 시대적, 사회적 배경과 연관시켜 분석하며, 그의 예술적 가치를 깊이 있게 평가했다.

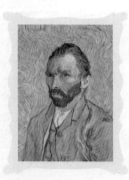